KB141221

국립중앙도서관 출판예정도서목록(CIP)

박영숙 = Park, Young-Sook / 지은이: 박영숙. -- 고양 : 헥사곤, 2016
 p. ; cm. -- (한국현대미술선 =Korean contemporary art book ; 033)

ISBN 978-89-98145-60-6 04650 : ₩18000
ISBN 978-89-966429-7-8 (세트) 04650

사진집[寫眞集]
한국 현대 미술[韓國現代美術]

668-KDC6
779-DDC23 CIP2016010588

박 영 숙

Park, Young-Sook

HEXAGON

한국현대미술선 033
박영숙

2016년 5월 3일 초판 1쇄 발행

지은이 박영숙
펴낸이 조기수
기 획 한국현대미술선 기획위원회
펴낸곳 출판회사 핵사곤 Hexagon Publishing Co.
등 록 제 396-251002010000007호 (등록일: 2010. 7. 13)
주 소 경기도 고양시 일산동구 숲속마을1로 55, 210-1001호
전 화 010-3245-0008
팩 스 0303-3444-0089
이메일 coffee888@hanmail.net

ISBN 978-89-98145-60-6
ISBN 978-89-966429-7-8 (세트)

박 영 숙

PARK, YOUNG-SOOK

033

HEXA GON
Korean Contemporary Art Book
헥사곤 한국현대미술선 033

여성적 사진 찍기 - 그녀가 그녀를 찍다

문 혜 진

나는 여자로서 여자들을 향해 이 글을 쓴다. … 그대는 왜 글을 쓰지 않는가? 글을 쓰라! 글쓰기는 그대를 위한 것이다. … 왜냐하면 몇몇 예외를 제외하고는 여성성을 기입한 글쓰기는 아직 없었기 때문이다.[1]

박영숙의 사진과 마주쳤을 때 불현듯 떠올랐던 것은 어렴풋한 기억 속 엘렌 식수(Hélène cixous)의 글이었다. 글쓰기가 어떻게 남성중심주의와 동질의 것일 수밖에 없는지, 그 속에서 여성이 글을 쓴다는 것이 어떻게 필연적 소외로 이어지는지를 설파한 그 글은 '여성적 글쓰기'의 격동적 가능성을 아름답게 노래했었다. 지금으로부터 십수 년도 전에 읽은 그 글이 망각의 심연에서 부상한 것은 실상 우연이 아니다. 박영숙이 사진을 통해 말하고자 하는 바는 식수와 정확히 동일하기 때문이다. 다만 그녀는 이를 자신의 무기인 카메라로, 즉 이미지로 실천할 뿐이다. 그런 의미에서 그녀의 전 작업은 '여성적 사진 찍기'를 향한 끝없는 탐색이자 구애다. 하지만 여태까지 박영숙의 작업에 대한 이해는 다분히 표면적인 정도에 그친 듯하다. '미친 년'이라는 센 어감이 저널리즘적 호기심을 자극하는 쪽으로 해석되거나, 여성들의 이야기라는 메시지(내용)에 입각해 하나의 작업으로서보다 여성주의 문화운동의 일환으로 포섭되곤 했던 것이다. 그래서 나는 그녀의 '사진'을 다시 보고자 한다. 사진가가 여성이고 피사체도 여성인 이 사진이 남성의 사진과 어떻게 다른지, 그녀가 그녀를 찍는다는 것이 매체로서의 사진의 구현에 어떤 영향을 끼치는지를 세세히 들춰볼 것이다. 이는 그

1 엘렌 식수(박혜영 옮김), 「메두사의 웃음」, 『메두사의 웃음/출구』, 동문선, 2004, 10-15쪽.

녀의 사진이 여성적 사진 찍기를 어떻게 수행하고 있는지에 대한 추적에 다름 아니다.

구성 사진

다큐멘터리 사진이 대세였던 1960-70년대 한국 사진계의 풍토에서, 박영숙 역시 여느 사진가들처럼 스트레이트 사진으로 사진을 시작했다. (그녀는 보도 사진 기자로 오래 일한 전력이 있다.) 그녀의 초기 작업은 별다른 변형을 가하지 않은 흑백 스트레이트 사진으로, 1966년 열린 첫 개인전을 비롯해 유방암 수술 후의 대표작 〈36인의 포트레이트〉(1981) 역시 스트레이트 흑백 초상 사진이었다.[2] 하지만 여성주의 의식이 확립되고 문화운동을 본격화한 1990년대 이후 그녀의 사진은 모두 구성 사진(constructed photography)으로 전환된다. 다큐멘터리 사진 및 작가주의 사진의 원칙인 흑백 스트레이트 사진의 퇴조가 작가의 사상적 재탄생과 시기상으로 일치하는 것은 주목해야 한다. 세상을 있는 그대로 전달한다는 스트레이트 사진의 전제는 페미니즘 사진의 이념적 지향과 근본적으로 충돌한다. 젠더나 섹슈얼리티가 선천적인 것이 아니라 사회적으로 구성되었음을 강조하는 페미니즘의 관점에서, 사진 이미지는 구성된 것이고 작가와 관객은 모두 의미 작용의 생산과 해독에 적극적으로 관여하는 참여자다. 그런 점에서 사진을 '세계에 대한 투명한 창'으로 바라보는 다큐멘터리 사진의 개념은 근본적으로 여성주의의 전제와 충돌한다.[3] 더

2　〈36인의 포트레이트〉는 박영숙의 개인사에서 전환점에 해당하는 작업이지만, 페미니즘의 측면에서는 아직 각성하기 이전 작업에 속한다. 박영숙이 여성주의적 의식을 갖추기 시작한 것은 여성주의 문화운동 단체 '또 하나의 문화'(1984년 결성)를 만난 이후로, 《우리 봇물을 트자: 여성 해방 시와 그림의 만남》전(1988)이 본격적 투신의 계기가 되었다. 하지만 〈36인의 포트레이트〉역시 소재나 찍는 방식에 여성 사진가의 관점이 적용된 작업으로, 넓은 맥락에서 박영숙의 여성주의 사진의 초기 계보에 포함될 수 있다. 본인 분야에서 일가를 이룬 40대를 촬영한 이 작업에서 피사체는 주로 여성이고, 이들은 응시나 포즈 면에서 사진가와 대등하게 주체적이고 독립적인 존재로 묘사된다.

3　"우리는 사회적으로 구성된 섹슈얼리티의 속성을 반영할 수 있는, 구성되고 연출되거나 자의식적으로 조작된 이미지에 초점을 맞춘 작업을 찾았다. 다큐멘터리 사실주의는 종종 이데올로기적으로 자연스럽다는 개념을 강화하는 데 이용되어 왔기 때문에, 우리는 다큐멘터리 작업을 많이 포함시키지 않았다. 우리는 이 책이 레즈비언주의가 선천적인 상태라고 주장하기를 원치 않으며, 그보다 타고난 섹슈얼리티란 전혀 존재하지 않는다는 것을 세상에 알리고자 한다." Boffin and Fraser, *Stolen Glances: Lesbians Take Photographs*, Pandora Press, 1991, p. 10.

욱이 피사체가 사회적 약자일 경우 재현과 모델을 동일시하는 다큐멘터리 사진은 의도와 무관하게 모델을 이용하거나 소외를 심화시킬 소지가 크다. 피사체를 대상화하는 카메라의 속성이 모델이 된 인물을 관객과 분리해 타자화를 강화하는 것이다.[4] 그런 고로 소수자로서 여성을 다룬 박영숙의 사진이 여성주의적 각성 이후 연출되거나 구성된 사진으로 전회한 것은 표방하는 메시지에 부합하는 사진 형식에 대한 추구로 정합적이자 필연적인 행보였다.

1999년 이후 현재까지 9개의 시리즈로 이어지고 있는 〈미친년 프로젝트〉는 박영숙의 연출사진의 다양한 면모가 포괄된 방대한 작업이다. 여기서 만들어진(fabricated) 사진은 크게 두가지 종류로 나뉜다. 스튜디오에서 촬영한 인물 및 여타의 사물 이미지를 합성한 포토몽타주와, 인공적 합성 사진은 아니지만 가상의 무대에 특정 상황을 재현한 연출 사진이 그것이다. 전자의 경우 주로 목적이 분명한 외부 전시 출품작인 경우가 많은데, 헤이리 페스티벌의 일환으로 제작한 〈헤이리 여신 우매드〉(2004)와 돈이라는 주제에 따라 가상의 한국여성위인의 화폐 이미지를 구현한 〈화폐개혁 프로젝트〉(2003)가 대표적이다. 명백히 인위적 구성과 상징이 두드러지는 포토몽타주와 달리, 실내나 야외에서 상황을 재구성하는 연출 사진은 특정 장면을 설정할 뿐 촬영 자체는 조작 없이 이루어진다. 〈미친 년 프로젝트〉를 대표하는 주요 이미지들이 대개 이 부류에 속한다. 〈갇힌 몸 정처 없는 마음〉(2002), 〈오사카와 도쿄의 페미니스트들〉(2004), 〈꽃이 그녀를 흔들다〉(2005) 등이 그 예다.

이때 개념적 측면에서 보다 흥미로운 쪽은 포토몽타주보다는 현실 공간 속 연출 사진이다. 행려병자인 나혜석을 상징하는 낡은 구두, 명성황후의 강인한 성품을 암시하는 칼 등 소품 하나하나마다 도상학적 의미가 부여되는 포토몽타주는 관객 입장에서 개입의 여지가 거의 없다. 꽉 짜인 상징 구조가 미리 고안되어 주어지기 때문에 수용은 수동적으로 이루어지게 마련이다. 반면, 일상 공간 속 한 장면을 연출한 경우 설정이나 해석의 자유도는 훨씬 높아진다. 우선 다양해지는 것은 연출의 정도다. 아카시아 꽃으로 뒤덮인 방처럼 작위적 연극성이 두드러지는 경우도 있지만 화장실 거울을 들여다보거나 자운영 꽃밭에 눕는 등 일상 속

4 박영숙은 〈미친 년〉 연작의 계기가 되었던 여자 정신병동 방문을 회고하며 다음과 같이 말했다. "본디 다큐멘터리 사진을 찍으러 갔으나 병원을 둘러보고 그 자리에서 포기했습니다. 그녀들을 더 불쌍하게 만들 수는 없었기 때문이에요." 박영숙 인터뷰, 2016년 3월 23일, 14시-18시.

한 장면 같은 자연스러운 연출이 다수다. 이에 따라 관객이 자신의 경험을 투영해 사진 속 상황을 해석할 수 있는 여지가 증가한다. 여기서 일상 공간으로의 이동은 개념적으로나 실천적으로나 중요한 의미를 지닌다. 집이란 대다수 여성에게 노동의 공간이자 물리적·상징적 억압의 공간이다. 실질적 착취와 소외의 공간에서 연출된 미친년들의 사진에서 현실은 허구에 스며든다. 연기하는 피사체나 해석하는 관객이나 설정된 허구에 실제의 삶을 이입시키게 되는 것이다. 물리적 현실이 가상 시공간의 허구성을 봉합하는 데 활용되는 것이 아니라 허구와 현실의 경계 자체를 무너뜨리는 가교 역할을 하는 것은 〈미친년〉 연작의 독특한 성취다. 이는 실제와 별개의 완벽한 차폐 공간을 만들어내 영화 같은 분리된 허구 공간을 창출하는 그레고리 크루드슨(Gregory Crewdson)이나 제프 월(Jeff Wall)과는 다른 방식의 접근이다. 피사체의 실제 생활과 일치하는 행위 및 장소[5]의 설정은 모델로 하여금 능동적으로 시공간의 해석에 참여하게 만든다. 사진가가 설정한 상황을 단순히 재현하는 것이 아니라 스스로의 경험을 투사해 주체적으로 해석하는 피사체는 박영숙 사진에 차별성을 부여하는 핵심 요소다. 사진가-피사체-관객 사이의 독특한 연대는 박영숙의 사진이 궁극적으로 지향하는 목적에서 파생된 것으로, 그녀의 사진이 여성주의적 실천일 수밖에 없음을 가리킨다.

사진가와 피사체의 연대

일반적으로 사진가는 촬영의 절대적 권력자다. 사진기를 총에 비유한 수잔 손택(Susan Sontag)의 유명한 말이 아니더라도, 피사체는 찍히는 대상이요 사진가는 찍는 자라는 엄연한 구분은 촬영의 역학을 지배한다. 박영숙의 사진이 남성 사진가들의 사진과 가장 큰 차이를 보이는 곳은 바로 이 지점이다. 그녀의 촬영에서 인물들은 수동적 피사체에 머물지 않는다. 박영숙의 사진에서 피사체 여성들은 촬영의 협업자이자 설정한 상황을 스스로 해석하는 연기자다. 작가가 각 상황을 설정하고 구체적 소품과 장소, 인물의 행위를 계획하는 것은 여느 사진가들과 동일하지만, 피사체에게 부여되는 자유 의지의 정도가 다른 것이다. 이는 무엇보다 박영숙의 사진이 피사체와의 공감대 형성을 전제 조건으로 설정하고 있기에 가능하다.

5 이때 촬영 장소가 실제 모델의 생활공간인지의 여부는 중요치 않다. 중요한 것은 피사체가 익히 아는 상황의 설정이다.

〈미친 년〉 연작이 표방하는 미친년들은 가부장제 사회가 요구하는 여성상에서 자발적으로 벗어나거나 무의식적으로 엇나간 여성들이다. 일상에 순응하며 묵묵히 의무를 수행하다 버티지 못하고 끈이 탁 끊어지는 순간, 그녀의 사진은 여성 일반이 공유하는 이 공동의 경험을 대상으로 한다. 스스로의 욕망에 충실하기보다 타자가 원하는 역할을 수행하는 것은 개별적 차이들이 무화될 만큼 여성 일반의 공통된 원체험이기에 모델은 쉽게 작가가 설정한 상황에 동화된다. 고등어를 썰다가, 화단에 물을 주다가, 아이를 돌보다가 문득 넋이 나가버린 그녀들의 심정에 동조하는 이 과정을 작가는 '접신'에 비유한다. 마치 무당이 일련의 단계들을 거쳐 혼령과 교통하게 되는 것처럼, 연기자는 모종의 몰입의 시간을 통해 주어진 여성의 상황을 자신의 언어로 소화해내는 것이다. 이 합일의 순간은 김혜순의 표현을 빌자면, '여성성에 들리는' 순간이다. "스스로 인지하기 전에는 존재하지 않던 자신의 여성적 삶의 현실, 혹은 자신 스스로 구축하지 않으면 여전히 남의 현실로만 존재하는 현실을 인지하는 순간들"을 깨닫는 각성의 시간인 것이다.[6]

오랫동안 사회가 요구한 제자리에 있고자했으나 그 곳에서 자기 자신이 될 수 없어 몸부림 쳤던 경험을 공유하는 이라면 누구나 나름의 방식으로 이 '미친/홀린/들린'[7] 상태에 접속할 수 있다. 하지만 그중에서도 자아와 세계 사이의 분열이 극명할수록 박영숙이 말하는 광기에 더 근접할 수 있다. 그것이 박영숙의 모델들 중 절대다수가 왜 사진가의 지인이자 나아가 오랫동안 교류해온 페미니스트 동지들인지에 대한 이유다. 작가의 이야기를 이해하고 스스로의 경험을 이입해 그녀들을 살아있는 존재로 육화시키려면, 피사체가 같은 고충을 공유하고 분투해온 이력이 필수적인 것이다. 그런 점에서 한국 여성들을 찍은 〈갇힌 몸 정처 없는 마음〉(2002)과 일본 여성들을 대상으로 한 〈오사카와 도쿄의 페미니스트들〉(2004)은 좋은 비교가 된다. 빛과 상황의 통제에 능숙한 작가의 손을 통과한 두 작업은 외견상 큰 질적 차이를 보이진 않는다. 일상 공간 속 여성이라는 소재나 비교적 자연스럽게 찍은 촬영 방식 등도 유사하다. 하지만 교감이라는 점에서 두 작업은 차이가 난다. 일본 작업의 경우 문화적 차이를 모

6 김혜순, 「들림의 시-여성성이란 무엇인가」, 『여성이 글을 쓴다는 것은』, 문학동네, 2002, 15쪽.

7 김영옥, 「기억을 향한 기록들의 몽타주」, 『미친년 프로젝트』, 눈빛, 2005, 169쪽.

르는 작가가 상황을 일방적으로 설정하기 어려워서, 모델의 실제 생활을 찍은 경우가 많다. 참여자의 인생사를 듣고 그녀의 집이나 직장 등 실생활 공간 속 모습을 담은 사진이 다수인 것이다. 이에 따라 피사체가 이미지 제작에 관여하는 비중은 늘어나지만, 작가와 모델 사이에 발생하는 상호작용의 정도는 줄어든다. 반면, 한국 작업의 경우 언어 및 문화 모든 면에서 서로간의 공감대가 단단하게 자리한 상태라, 작가가 상정한 상황을 참여자가 이해하고 제 나름의 해석을 가미할 여지가 크다. 결과적으로 표면적 재연이 아니라 스스로를 기투하는 들림의 순간은 한국 작업에서 더 많을 수밖에 없다. 일본 작업의 경우 상대적으로 사진가와 피사체 사이의 거리가 유지된 채 합의한 상황을 연출했다면, 한국 작업에서 사진가와 피사체-협업자들은 각자의 방식으로 한 상황으로 빨려 들어간다.

 결국 이심동체라고 할 수 있는 이 몰입은 박영숙의 사진이 단지 소재뿐 아니라 방법론 면에서 여성적 사진임을 가리킨다. 그녀의 사진은 '여성으로 살아내기'라는 공동의 원체험에 대한 접속이기에, 사진가와 피사체는 교감 속에 연대한다. 설정한 상황과 피사체의 실제 삶이 합치되지 않아도 무방한 것은 박영숙의 작업이 특정 인물에 대한 다큐멘터리적인 기록이 아니라 '그녀들의 삶'이라는 보편적 지점을 지향하고 있기 때문이다. 분리되어 있으나 한 몸이기도 한 사진가와 피사체의 독특한 연대는 주제나 양식 면에서 공통점이 있는 다른 여성 사진가들의 작업과 구분되는 〈미친 년〉 연작의 고유성이다. 여성이 여성을 연출한 설정 사진이라는 점에서 유사성을 갖는 신디 셔먼(Cindy Sherman)의 〈Untitled Film Still〉(1977-1980)의 경우, 작가와 피사체가 동일하기 때문에 타자와의 교류로 인한 확장 가능성은 배제된다. 한편, 공동체 구성원의 연대감이라는 점에서 연상되는 낸 골딘(Nan Goldin)의 〈The Ballad of Sexual Dependency〉(1979-1996)의 경우, 공동체의 범주는 박영숙보다 훨씬 좁다. 사회변방의 소수자들로 구성된 낸 골딘의 현실 공동체가 실제 친구들끼리의 자폐적 공간인 반면, 박영숙의 여성 공동체는 억압을 경험한 모든 여성들에게 열린 훨씬 넓은 원형적 장이다. 그 속에서 각기 다른 차이들은 작가가 마련한 해방의 공간에 녹아들어 다르고도 같은 상징적 유기체를 형성한다.

내용을 지원하는 형식
사진가와 피사체가 함께 그려내는 여성적 시공간의 구현에는 내용을 뒷받침하는 정교한 형식적

지원이 자리한다. 우선 〈미친 년〉 연작에는 구체적 상황을 설명하는 텍스트가 없다. 우리는 사진 속 그녀가 어떤 연유로 욕탕에서 물을 뒤집어썼는지, 자목련 꽃잎위에 난데없이 왜 드러누워 있는지 모른다. 작업 설명도, 암시를 주는 표제도 없는 까닭이다. 어떤 이야기를 상정하고 있으면서도 구체적 설명을 피하는 것은 관객의 이입을 제한하지 않으려는 의도다. 이미지의 모호성을 텍스트로 고정하면 자신의 방식으로 공감할 관객의 동조 가능성을 차단해버릴 수 있고, 이는 보다 넓은 연대를 추구하는 작가의 의도에 위배된다. 또한 박영숙의 작업은 글이 아닌 이미지로 여성의 억압 구조에 저항하고자 하므로, 이미지에 선행하는 텍스트는 새로운 여성주의적 표상 체계를 구축하려는 목적에도 부딪친다. "사진의 표현성과 효율성으로 여성들의 다층적 심리구조를 흔들고 싶다"는 목표에는 직관적으로 접근 가능하면서도 해석에 열린 이미지가 더 적합하기 때문이다.[8]

한편 클로즈업이나 반신상보다 인물의 전신상을 선호하는 것도 눈여겨볼 지점이다. 연작 당 한두 점을 제외하고 대부분의 사진은 인물의 전신을 공간과 함께 담는다. 작가의 초점이 피사체의 묘사가 아니라 인물이 처한 심리적 억압에 있기에, 공간은 단순한 그릇을 넘어 인물과 심리적 관계를 맺는 장치가 된다. 심리적 공간에서 인물이 어떻게 억눌려 있는지를 드러내야 하므로 공간 속 인물의 배치가 중요하고, 상황을 몸으로 뿜어내는 인물의 육신 전부가 필요하다. 사회에서 내쫓겨 심리적으로 한껏 위축되어 있는 여성의 상황은 베개를 끌어안은 채 공간의 오른편 구석으로 내몰린 상태로 재현된다. 화분에 물을 주다 넋을 놓은 주부를 둘러싼 화초는 문자 그대로 '예쁜 감옥'으로 인물을 가둔다. 공간과 그 속에 자리 잡은 인물의 위치 및 비율은 인물의 심리 상태의 직접적 반영이다. 화면에 꽉 차게 전신상으로 배치된 주부들의 사진은 집이라는 공간에 눌린 답답함을 전하는 반면, 너른 꽃밭에 누워있는 인물을 비교적 멀리서 잡은 사진의 경우, 인물보다 큰 비중을 차지하는 배경으로 인해 해방감이 느껴진다.

군상보다는 단독상이 다수인 인물의 표현은 동화의 원리로 이해할 수 있다. 피사체나 관객이 해당 상황에 완전히 몰입하기 위해서는 하나의 사진에 하나의 인물인 것이 유리하다. 그

8 박영숙, 「여성 현실과 여성 이미지」, 『미친년 프로젝트』, 눈빛, 2005, 171쪽.

런 점에서 같은 설정 사진이어도 군상과 단독상은 방점이 다르다. 일례로 제프 월이나 그레고리 크루드슨의 연출 사진은 영화 같은 허구의 창출이 목적으로, 여기서 인물은 설정한 상황을 연출하는 여러 장치 중 하나일 뿐, 공간 속 다른 소품과 위계상 차이가 없다. 반면 박영숙의 경우 인물은 사진의 절대적인 중심으로 사진가와 피사체, 관객을 하나로 묶어주는 축이다. 인물이 사진의 중심에 크게 재현되기에 피사체의 포즈, 표정, 응시, 손 모양 등 모든 세부가 강조된다. 이런 전략은 외견상 신디 셔면의 〈Untitled Film Still〉(1977-1980)과 가장 흡사하다. 여성 피사체를 단독으로 화면 가득 담고 모든 세부가 피사체의 심리 상태를 전달한다는 점에서 두 사진은 공통점을 지니지만, 대중매체 속 전형적 여성 이미지에 이성적 질문을 던지는 셔면과 달리 박영숙에게 중요한 것은 상황에 대한 동화와 공감이다. 박영숙의 사진이 심리적 공간으로 배경을 중시하면서도 인물이 약화될 만큼 카메라를 뒤로 빼거나 배경의 비중을 늘리지 않는 것은 인물을 통한 공명이 그녀 사진의 핵심이기 때문이다.

마지막으로 개별 이미지가 아닌 연작이라는 점도 강조할 필요가 있다. 그녀들의 이야기는 하나가 아니고 복수이기에 작업 또한 여럿이어야만 의미가 있다. 박영숙이 동시대의 미친년들을 통해 전하고자 하는 것은 할머니에서 어머니, 딸로 이어지는 '억겁의 기억'과 '억겁의 이야기'다.[9] 나의 이야기인 동시에 우리들의 이야기인 여성 공통의 기억이기에 하나로는 불충분하다. 많고도 다양한 그녀들의 목소리를 전하려면 다수의 입이 필요하다. 전시장에서 관객은 실물 크기에 육박하게 대형 인화된 복수의 그녀들에 둘러싸인다. 마치 실제 인물과 마주한 듯 단단한 존재감을 갖춘 사진 속 여성들은 관객에게 말을 건다. 저마다의 이야기를 간직한 관객들이 각기 다른 방식으로 그녀들과 대화하는 순간, 또 다른 들림/흘림이 발생하고 나눔의 장이 펼쳐진다.

세대와 정서가 다른 한 사람의 여성으로서 이 작업을 바라보는 감회는 복잡한 것이었다. 어쩌면 내가 느낀 양가적 감정은 1세대 페미니스트들의 유산이자 이후 여성주의적 작업을 하는 모든 작가들이 풀어야 할 과제일 것이다. 그것은 본질주의에 대한 모종의 의문으로, 모든 여성을 생물학적 특징에 근거해 하나로 환원할 수 있는가, 이로 인한 이분법적 구분으로 여성이 아닌 이에게 배

9 박영숙, 「작가 노트」, 『미친년 프로젝트』, 경기문화재단, 2009, 73쪽.

타적 배제를 행사하는 것이 아닌가하는 회의다. 달리 말하면, 모든 여성을 위한 해방의 축제를 제안하는 박영숙의 사진이 세대가 다른 여성에게는 낯설게 다가올 수 있고, 남성 관객에게는 본의 아닌 소외감을 유발할 수 있지 않나하는 우려다. 그럼에도 왜 '우리'를 강조하고 '여성의'언어를 부르짖는지를 이해한다는 것이 내 딜레마의 근원일 것이다. 언어가 없던 자가 자기 입으로 말하고자 할 때 끊임없이 좌절케 하는 외부의 힘에 대항해 스스로를 격려하고 의미부여할 수 있는 방법은 타자끼리의 연대. 차이를 인지하면서도 나의 말을 가질 때까지 우선은 뭉치는 것. 그것이 1세대 여성주의가 취할 수 있는 유일한 선택이 아니었을까. 그런 의미에서 나는 박영숙의 작업을 역사적으로 이해해야 한다고 생각한다. 그녀의 작업은 '또 하나의 문화'와 함께 한 1세대 여성주의 사진이고, 그 세대의 특징과 한계를 필연적으로 내재하고 있다. 문화적 경험이 다른 후학으로서 그들의 사상에 전적으로 동화할 수는 없지만, 그럼에도 나는 박영숙 사진의 당위와 가치를 인정한다. 그녀의 사진은 무엇보다 여성이 여성의 목소리를 담고자 한 최초의 시도이며, 연출과 시선, 피사체와의 관계 등 모든 면에서 남성의 사진과 다른 새로운 형식 언어를 구축했다. 한 번도 자기 말을 가져 본 적이 없는 자가 더듬더듬 찾아낸 언어, 그것이 박영숙의 여성적 사진 찍기다. 식수가 말했듯 그런 글쓰기가 얼마나 드문지를 아는 나로서는 그녀의 사진을 긍정하지 않을 수 없다.

문혜진은 재료공학과 미술이론을 공부했다. 사진비평상으로 등단했고 주로 비평, 번역, 강의, 출판기획 등 텍스트에 기반한 작업을 한다. 주관심사는 사진, 영상, 뉴미디어 같은 기술매체의 형식적 특질, 장르융합 관련 학제간 연구, 한국현대미술이다. 옮긴 책으로『테마현대미술노트』(2011), 쓴 책으로『90년대 한국 미술과 포스트모더니즘』(2015)이 있다.

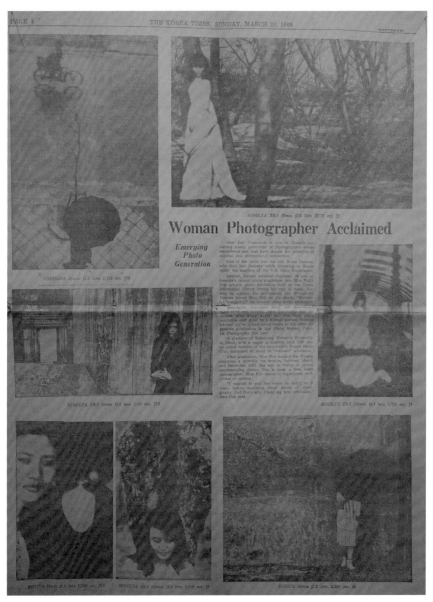

Woman Photographer Acclaimed

Emerging Photo Generation

1966년 박영숙 첫 개인전 신문보도 THE KOREA TIMES

17

1999 – Mad Women Project

미친년들 / Mad Women

우리, 여성들은 스스로를 억압해왔다.
자신들의 삶을 그 누구에게 빼앗긴 줄도 모르면서....
윤리, 제도, 문화, 사회가 그녀들의 삶의 주인이었던 것이다.

그녀들에게는 자아가 없었다.
그녀들은 꼭두각시였다. 어머니, 누이, 착한 딸, 예쁜 손녀, 그리고
마음 너그러운 부인으로 불리면서....

그녀들은 모두 "착한여자 컴플렉스"에 빠져있는 것이다.
삶, 자신, 육체, 그리고 지식, 의지, 희망, 미래까지도.....

그러나 그녀들 내면 깊숙한 곳에서 끝없는 속삭임이 있었다.
"바보야 그것은 네 삶이 아니야"라고...

그렇다.
그녀들은 그 정체 모를 그것에 귀 기울이기 시작했다.
새로운 경험이었다. 심장이 부서지고, 마음이 아파 오고...
그녀들은 그래서 울부짖다 미쳐버렸던 것이다.

마침내
여자들은 그 "착한여자 컴플렉스"를 "광기"로 바꾼다.
사람들은 그녀들을 "미친년들"이라고 부른다.
그렇다. 그녀들은 미쳤다.
살고 있는 것이 아니라, 미쳐있는 것이다.
미쳐야만, 자유로울 수 있었다.

드디어 그녀들을 얽맨 끈을 끊어낸다.
그것은 치유였다. 해방의 시간이었다.

Mad Women

We, women, have suppressed ourselves.

 A culture, institution, and ethic have forced us to modify our identities. This is our `good girl complex'. But there is a whisper coming from women's deep inside; it says, "This is not me".

My heart breaks.
My body cries out in pain
Old thought are uprooted.
At last, we can discard our `good-girl complex' for `madness'.
People call us `Mad Women'.
Only then do we realize that we had been seized by wrong thoughts.
We are liberated.

On June 18, 1999, Park, Young Sook started this project in her studio the '3rd Space' in Seoul. Six feminist artists and one art critic joined her in this therapeutic and ritualistic project. This project began with a discussion of `being mad' with female Psychiatrist, Bomoon Choi M.D.(Professor, Department of Psychiatry, Catholic University Medical College). The seven women recreated their mad women inside.
Performing their madness, the great pleasure among these seven woman was liberated.

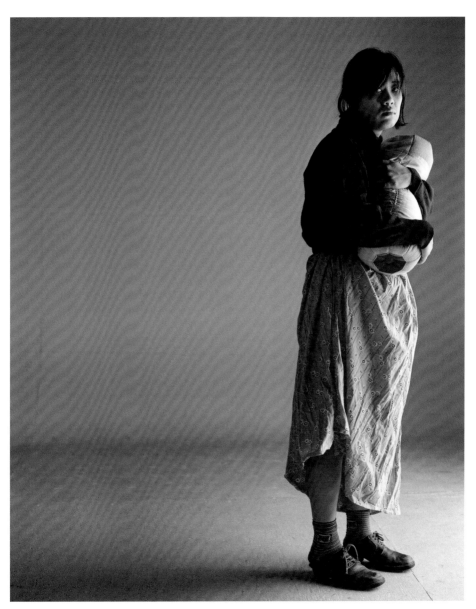

Mad Women 1999 C-Print 150x120cm

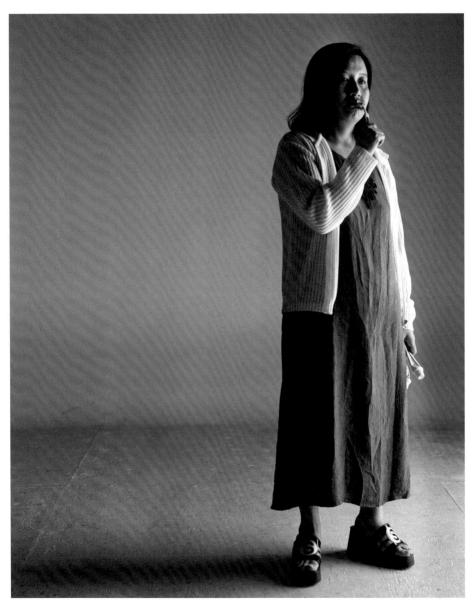

Mad Women 1999 C-Print 150x120cm

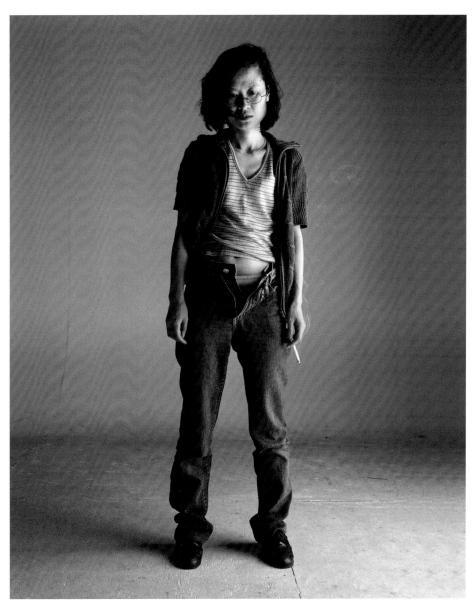

Mad Women 1999 C-Print 150x120cm

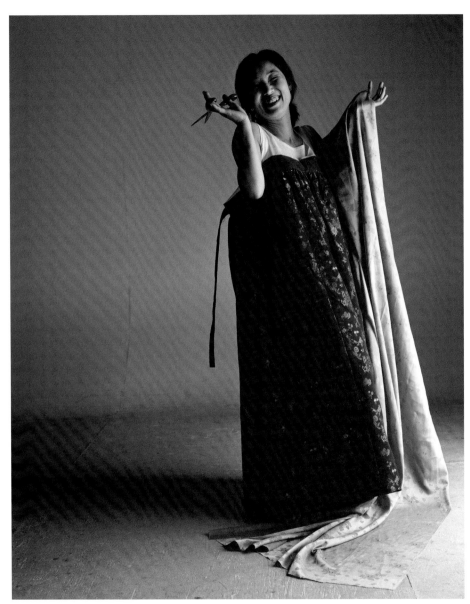

Mad Women 1999 C-Print 150x120cm

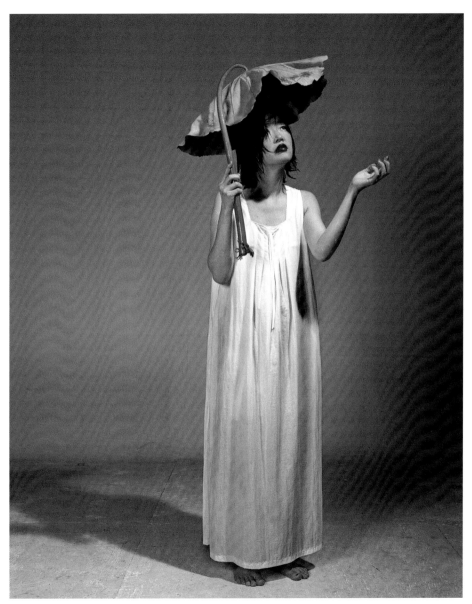

Mad Women 1999 C-Print 150x120cm

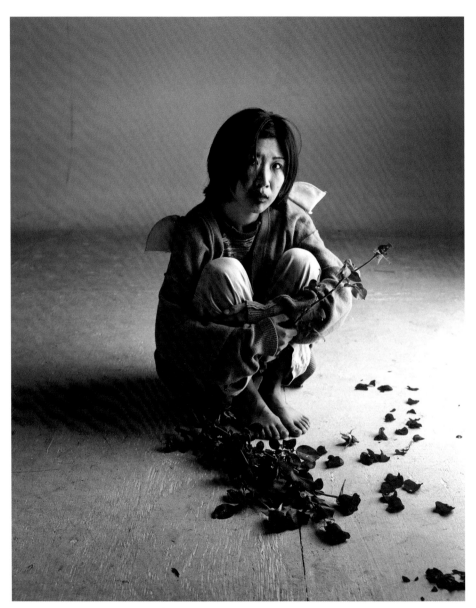

Mad Women 1999 C-Print 150x120cm

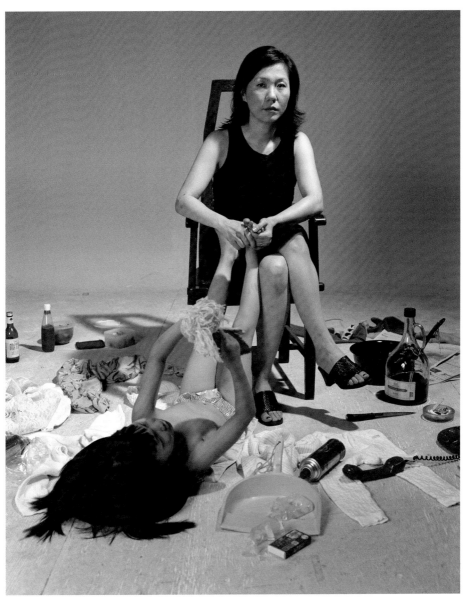

Mad Women 1999 C-Print 150x120cm

2001 – Mad Women Project

상실된 성/ Sexuality is Lost for Women

성^性은 성 그 자체여야 한다.
그런데 그 성이 마냥 왜곡 되어있다.

그 성이 사회적으로 구성된 역사적 산물이라는 것에 나는 놀란다.
더구나, '여성의 성'을 말할 때.
여성의 성이 남성이 중심되어 구성되어 진다는 것, 그것에 나는 더 놀란다.

그 끔찍함, 그 심각함.

그런 현실에 대해 말하고 싶다.
그래서, 그 보이지 않는 성, 특히 여성만의 성, 아니 여성이 꼭 알고 있어야 할 성
그 성에 대해 말하고 싶다.

여성들에게 성은 실종되었다.
아니 억눌렸다. 아니 환상만을 갖고 있는지도 모른다.
착각일 수 도 있다.
불쾌한 것 일 수 도 있다.

그녀는 결혼을 환상으로 받아들였었다. 그런데 첫날밤에 그 환상은 깨어졌다.
그녀는 원조교제에 대한 착각이었다는 것을 한번만의 경험으로도 알게 되었다.
그녀에게 부모들은 성을 알지 못하게 했다. 알려고 하면 음악으로의 성공을 할 수 없다고
엄포했다. 몸을 판다는 것 그것은 치욕 그 자체였다. 그녀는 그녀 자신이 없다. 그래서 그녀는
그녀 자신의 옷도 없다. 그러니 어찌 그녀에게 성이 있겠는가? 그녀들은 미칠 수도 미쳐지지
도 않는다. 버려지고, 던져지고, 소외되고, 그래서 그녀들은 그녀들 자신을 잃었다.

Sexuality is Lost for Women

Sexuality is sexuality per se. And so it should be.
But that sexuality is grossly distorted.
I'm startled that the very sexuality is a socially constructed
historical by-product.

What is worse? When talking about "female sexuality," it is constructed
in a male-centered way. This shocks me even more.

Its ghastliness. Its gravity.

It is such a reality that I want to talk about.
So that invisible sexuality, women's sexuality in particular no,
about sexuality that women must know that sexuality is what I want to
talk about.

Sexuality is lost for women.
No. It is oppressed.
No. Perhaps it exists only as a fantasy.
Or it may be just an illusion.
Or something offensive.

She accepted marriage as a fantasy. But that fantasy was shattered on the wedding
night. After just one night with the rich older man, she knew that everything was
just an illusion. Her parents made sure that she did not learn about sexuality. It
was forbidden. It would just get in her way of becoming a successful musician.
They told her. Selling her body was shame itself. She had no self. How could
there be sexuality for her?

The women can neither go mad nor become mad. Abandoned, discarded,
isolated, these women have lost themselves.

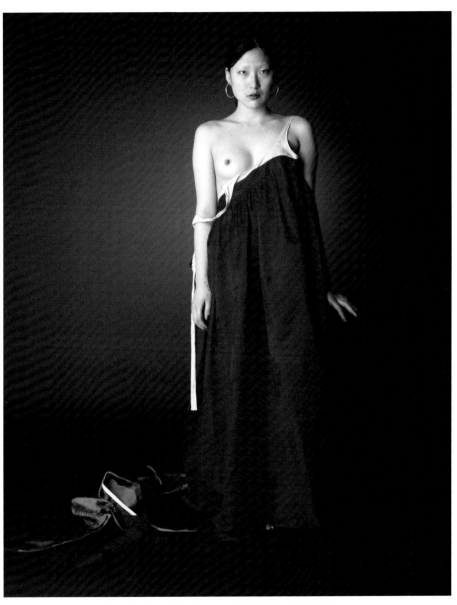

Sexuality is Lost for Women 2001 C-Print 150X107cm

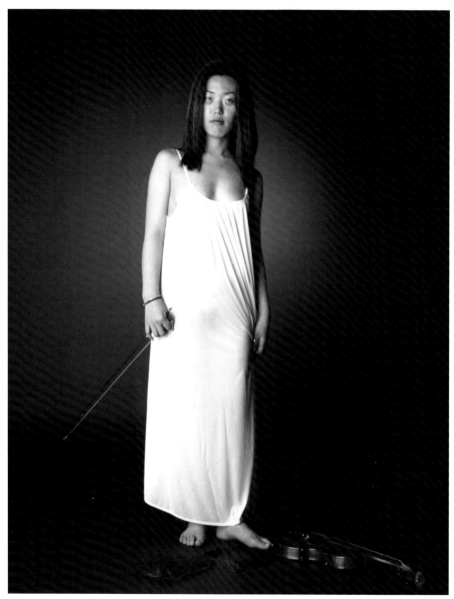

Sexuality is Lost for Women 2001 C-Print 150X107cm

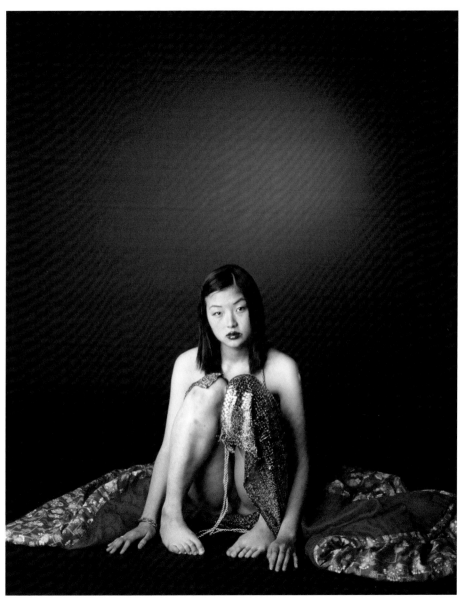

Sexuality is Lost for Women 2001 C-Print 150X107cm

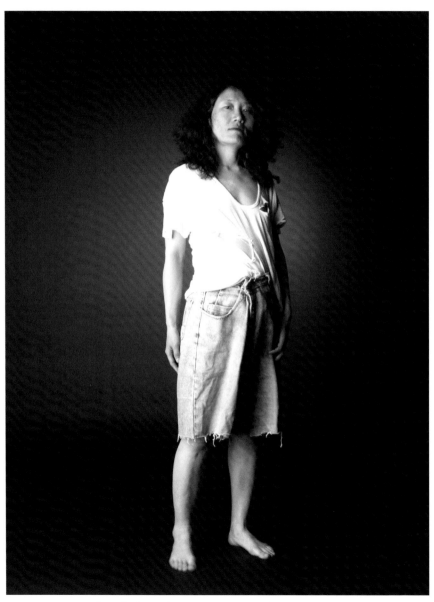

Sexuality is Lost for Women 2001 C-Print 150X107cm

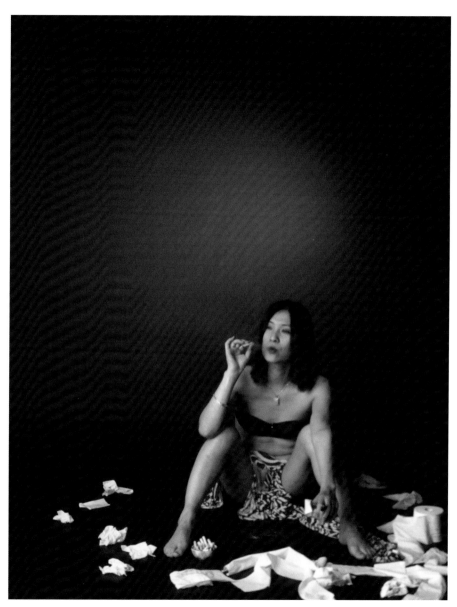

Sexuality is Lost for Women 2001 C-Print 150X107cm

갇힌 몸 정처 없는 마음
Imprisoned Body, Wandering Spirit

여성들의 일상 공간, 그 공간은 일상적 생활공간이기에 평범하게 생각하게 된다.
그렇지만 그 일상공간은 결코 평범하지만은 않다.

여성들에게 있어 어떤 일상들은 지겹고, 무섭고, 끔찍하다.
그녀들의 일상은 억압되었거나, 착취되거나, 소외당하고 있다.
그 느낌은 슬프다.
그 정체가 무엇인지 모른다. 그래서 직관으로만 파악한다.
그녀들은 그 상황들을 거절하고 싶고, 피하고 싶고, 무시하고 싶다.
너무 오래 참고, 오래 용서하며 이해하려 애썼다.

그러던 어느 날
그녀는 더 버티지 못해 탈출을 시도한다.

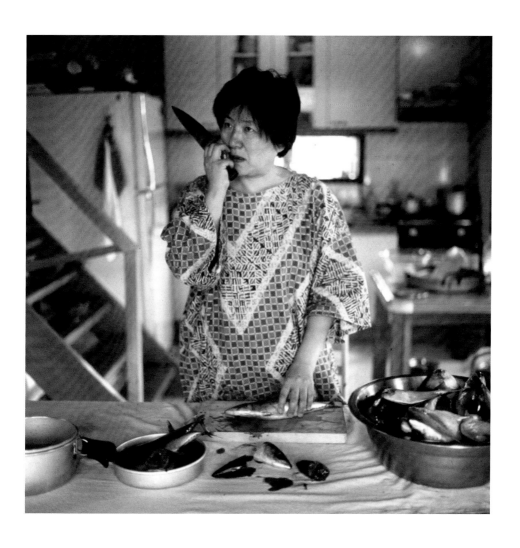

Imprisoned Body, Wandering Spirit 2002 C-Print 120x120cm

아주 잠시, 아주 멀리, 아주 깊이 그녀만의 시공간을 설정해 버린다.

그 설정된 시공간이 '미친년의 시공간'이다.

이제 그녀의 시공간을 '이미지 공간'으로 전환, 그 누구도 범접할 수 없게 한다.

그곳을 그녀는 따뜻하고, 포근하고, 아늑하고 그윽하다고 느낀다.

그녀는 그 상황에 젖어든다.

결코 깨어나고 싶어 하지 않는다.

그곳에는 억겁의 기억들이 쌓여있고, 억겁의 이야기가 감겨 있었다.

그 기억과 이야기는 슬프고 아름다웠다.

그녀는 그곳에 잠시, 아니 오래 머문다.

너 왜 그래? 너 지금 무엇 해? 너 돌았니? 너 미쳤구나?

모두들 야단이다.

그렇다. 그녀는 그 쌓인 기억과 감겨진 이야기들에 사무쳐서 소리 없이 울고 있다.

도마 위 고등어를 내려다가, 밝은 창 침대 옆에 앉아 있다가, 거울 속 자신을 쳐다보다가,

화분에 물을 주다가, 욕탕에서 물을 뒤집어쓰다가, 잠시 그녀들은 그 상황에 갇힌다.

편안하다.

한 찰나, 한 순간, 그 상황.

그 시공간에 충동된 그 여성은 자신도 모르게 그 '시. 공간'에 동화한다.

미친 것이다.

나는 그 미쳐버리게 한 모든 것들을 잡아챈다.

그 상황에 미쳐버린 그녀들이 바로 "나"이고 "우리"이기 때문에.

그 찰나, 그 시공간에 쌓여있는 억겁의 기억, 억겁의 이야기, 그 '기억들의 이야기'가 지금 우리들을 본다.

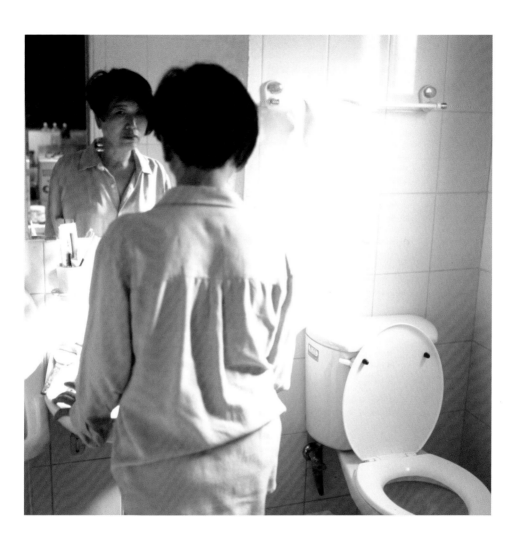

Imprisoned Body, Wandering Spirit 2002 C-Print 120x120cm

Imprisoned Body, Wandering Spirit

The everyday space occupied by women, that daily living space by its virtue is considered ordinary. But that everyday space is far from being ordinary.

For women, certain parts of their daily life are tedious, terrifying and horrible.
They feel that their daily life is oppressing, exploiting, and isolating.
It is not certain what is the very thing that makes them feel this way; nevertheless, they feel it instinctively.
There are times when they want to reject, avoid, and ignore that very situation. And they did.
No, for too long they have endured; for too long they have tolerated; for too long they have forgiven.
But one day....
She could not endure anymore and attempted an escape.
Just for an instant, faraway, in the abyss...
And she chooses space and time that belongs only to her.
That chosen space and time is the "Space and Time of Mad Women."
That space and time is transformed into "image space," barring anyone from entering.
There she feels warm, soft, snug, and secluded.
She is immersed in the situation.
She has absolutely no desire to wake up.
There numerous layers of memories are stacked up and numerous stories entangled.
The memories and stories are at once sad and beautiful.
There she stays for a brief...no, for a long moment.

Why are you doing this? What are you doing? Are you crazy? You are mad,

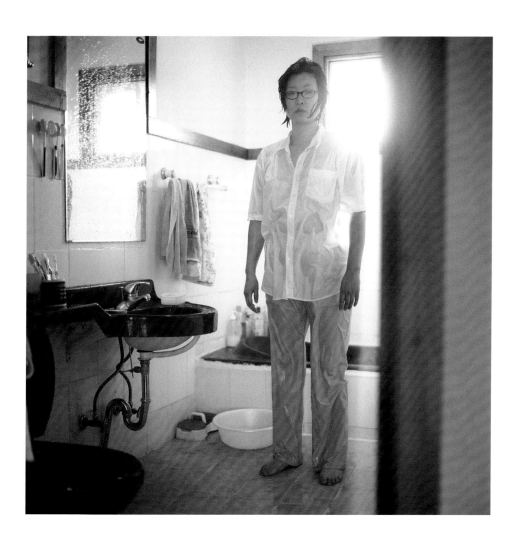

Imprisoned Body, Wandering Spirit 2002 C-Print 120x120cm

aren't you?

Everyone is at a loss.

Yes. She is crying silently, bearing deep in her heart the layers of memories and entangled stories.

As she strikes down at the fish on the cutting board, as she sits on the bed next to window with dripping sunlight, as she gazes at herself in the mirror, as she waters the plants, as she drenches herself with water in the shower, for a moment the women are locked in that situation. IT IS COMFORTING.

an instant a moment that situation

Spurred by that space and time, the woman becomes one with That Space. That Time. Unknowingly.

I snatch away all those things that lead to madness.

Because the women who went mad about the situation is "I" and "We"….

At that instant, the numerous layers of memories stacked in that space and time, the layers of stories, the very "stories of the memories" are staring back at us now.

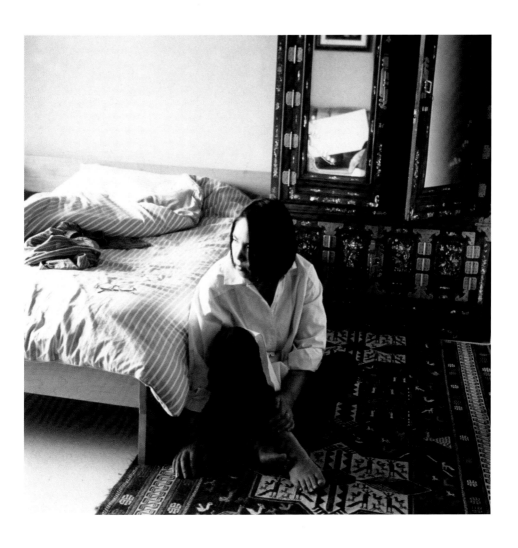

Imprisoned Body, Wandering Spirit 2002 C-Print 120x120cm

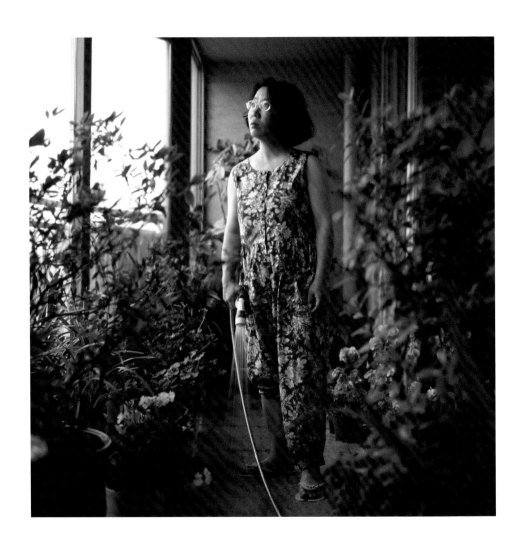

Imprisoned Body, Wandering Spirit 2002 C-Print 120x120cm

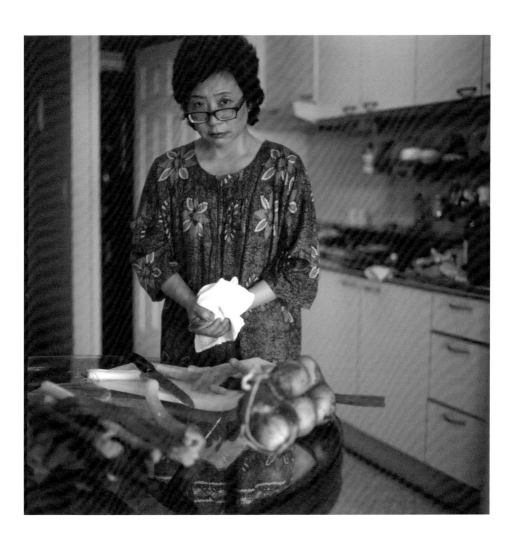

Imprisoned Body, Wandering Spirit 2002 C-Print 120x120cm

2003(A) – Mad Women Project

화폐개혁프로젝트
Project for Money Reformation

화폐개혁시리즈 2003 C-Print each 16.1x7.6cm

돈에는 많은 코드들이 있다.

그 코드들은 당연히(?) 남성들의 역사이다. 전통문화 상징물들, 그것들이 문양으로, 그 돈의 진위를 가리는 기능을 한다. 돈의 기능이 갖은 질서, 그것도 기존 질서가 여성차별을 하듯 여성문화들을 소외시키고 있었다.

여성성적인 것, 또는 역사 속 여성문화들을 코드화 한 돈

그런 화폐를 만들어 볼 필요가 있다고 생각했다.

1. 화폐 속 인물을 선정하다.

할머니, 어머니, 할 말을 다하지 못하고 간 옛 여인들.

그녀들의 직관력, 에너지, 그 시대에 실천해 낸 행동들....

그 행동들이 그 시대의 남성들의 가슴을 서늘하게 했고, 남성들의 마음을 불편하게 했으므로 미친년이라 불리었을 그녀들은 그 시대의 진보였다는 것, 그래서 오늘 그녀들을 다시 호명한다. 소외, 말살, 은폐로 묻혀버린 여성들의 역사, 문화를 다시 호명하며 재현해 표출시켜내고 싶다. 그녀들의 실천, 그녀들의 꿈, 그녀들의 일상문화를 들춰내자 싶었다. 의무감을 느꼈다. 많은 페미니스트들과 인물선정을 위한 토론을 했다.

인간존재의 시작, 여성성의 생명력, 무한한어머니 삼신할머니. 여필종부 이데올로기에 도전, 시와 학문으로 대응, 여성을 억압하는 불평등사회구조에 저항했던 허난설헌(1563~1589). 병자호란 때 남한산성으로 피신한 인조의 며느리, 청나라에 볼모로 끌려간 후 그 미지에서 식솔을 위한 경제활동을 주관, 조선의 인삼과 청나라 비단을 맞교환, 그 이익으로 조선노예들을 해방시킨 여성경제인 소현세자빈 강씨. 조선의 26대왕 고종의 비 민씨. 대원군 섭정항거, 쇄국정치에 대항, 서양문물개방, 외국과 교류를 도모한 진취적 여성외교관이었던 명성황후. 한국근대사 최초의 서양화가, 전통문화에 항거, 이혼 사유서를 발칙하게 발표. 결국, 행려병자로 죽어야 했던 화가 나혜석. 이들 모두가 바로 당대현실에 대항 했던 미친년들, 그녀들의 영혼을 위로하고, 그녀들의 직관력, 그녀들의 삶을 찬양하기 위해. 오늘의 페미니스트들

이 그녀들로 변신 한다.

삼신할머니에 여성문화예술기획대표 이혜경이, 허난설헌에 시인 김혜순이, 소현세자빈 강씨에 여성학 학자 김영옥이, 명성황후에 여성학학자 임옥희가 그리고 나혜석에 페미니스트 화가 윤석남까지 서로서로 그 역할이 본인이 적합하다며 적극 참여했다.

2. 돈의 문양
언어 이전의 세계를 상상했다. 시공개념이 다른 세계를, 말로 설명되지 않는 이야기 구조를. 흐물흐물, 몽글몽글, 아롱아롱, 황홀경 그런 세계를 상상 해 보았다. 식물의 형태들에서, 무당 소품에 숨어있던 기호들에서, 음식문화들에서, 자수刺繡이미지들에서, 이것들을 여성적 코드들로 끌어들였다.

3. 돈의 단위
"환"을 대체할 "샘"을 사용하기로 했다. 시인 김혜순의 추천 어휘에 모두들 대찬성이다.

'샘'
샘은 쉼 없이 샘솟는다. 샘은 마르지 않는다. 샘은 강의 발원지다.
샘은 모든 생명에게 생명을 주면서 스스로 움직여 멀어져 간다. 샘은 잡을 수도, 모양도 없다.
샘은 낮은 곳으로, 낮은 곳으로 흘러가서 그 생명들에 흘러들지만 그 생명들을 자기 것이라 하지 않는다.

샘물은 끝없이 사라진다. 샘물은 한 곳에 머물러 썩지 않는다.
샘물은 스스로 사라짐으로서만 뭇 생물에게 생명을 줄 수 있다.

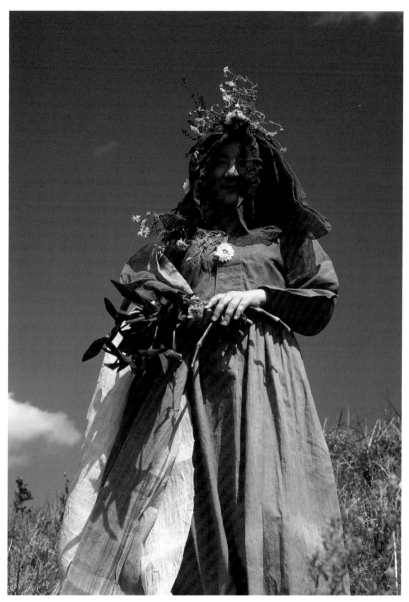

Project for Money Reformation (The Guardian Grandmother) 2003 C-Print 120x83cm

Project for Money Reformation

There is much that is encoded in money. Without question, these codes denote male history. The symbols of the traditional culture are transformed into some signs, and determine the authenticity of the money. The system of how the money functions, like the existing order, alienates the women's culture. The things that are feminine, or the women's culture in history—those are the things that we should concern ourselves with, to be encoded in the currency.

I designate the figures for a new currency

Our Grandmother? Mother? Women who could not speak out to the extent they wanted? Their intuition, women ahead of their time, the feats they accomplished… I wanted to draw out the history and culture that have been alienated, obliterated, hidden. I wanted to disclose their body, action, dream, and daily culture. I felt responsible. There was a discussion with other feminists on whom to select. Since the beginning of human existence, there has been the life energy of femininity, the guardian grandmother who is a boundless mother; there are so many women to remember. Heo Nan Seol Heon (1563-1589), who rebelled against the inequality of the society through poetry and scholarship; Kang, the wife of Prince Sohyun and the daughter-in-law of King Injo, who escaped to the Southern Fortress during the Qing invasion of Korean c. 1634-7, when her husband was held captive by the Qing; the business woman who was taken as a hostage to Qing Dynasty, who traded Chosun ginseng for Chinese silk, and with the profit she reaped, bought and freed the slaves sold to the Qing; Empress Min, the wife of the 26th King of Chosun Dynasty, a progressive diplomat who argued against Korean isolationist policies, as well as resisting the pro-Japanese faction and who tried to modernize the Chosun dynasty; Na Hae Suk, the first woman artist of western modern art in Korean history, fought against convention, made a public announcement of her reasons for her divorce, and who died as an impecunious street person. All these women were the "mad women"of their eras. In order to comfort their souls, and to celebrate their intuitions, and their lives, the feminists of today have used their spirits to

Project for Money Reformation (Heo Nan Seol Heon) 2003 C-Print 120x83cm

transform themselves.

My suggested historicized feminist heuristic spirits are: Lee Hae Kyung, the representative of the Women's Cultural Arts Planning as the guardian grandmother; the poet Kim Hyesoon as the scholar/poet, Heo Nan Seol Heon; Kim Young Ok, the feminist scholar, as Kang, the wife of Crown Prince Sohyun; Im Ok Hee, the feminist scholar as Empress Min; and Yoon Suk Nam, the feminist artist as Na Hae Suk.

The symbols and signs in the money

I imagined the world before words: a world of different temporality and spatiality, a narrative that cannot be told in words, a world of senses. From the shape of the plants, the symbols hidden in the paraphernalia of the shamans, from the culture of food, from sensual images, from all these, I searched deeply for the feminist codes.

The Unit of the Currency

I've decided to use the Spring in place of currency denominations. The poet, Hyesoon Kim, recommended this concept and everyone enthusiastically agreed.

The SAM(Spring)

The Sam(spring) sprouts forth without stopping. The Sam(spring) does not dry up. The Sam(spring) is an origin of a river.

The Sam(spring) gives life to all living things, after which it tears itself apart. The Sam(spring) cannot be contained, nor does it have a shape.

The Sam(spring) flows downward, downward, to where life is, but does not claim anything for its own.

The Sam(spring) disappears endlessly. The Sam(spring) is not stationary; therefore, it does not decay.

The Sam(spring) by its own disappearance provides life to other living things. Like my mother's body which I was part of, a river flowing out from a Sam (spring) lies horizontally to the sky.

The concept of symbolic currency circulated by women is no different from this Sam(spring).

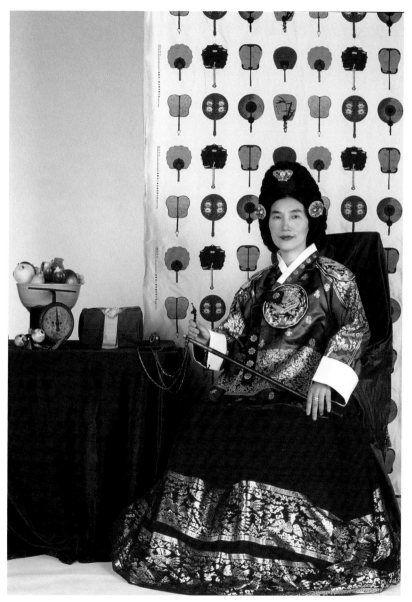

Project for Money Reformation (Kang, the wife of Prince Sohyun) 2003 C-Print 120x83cm

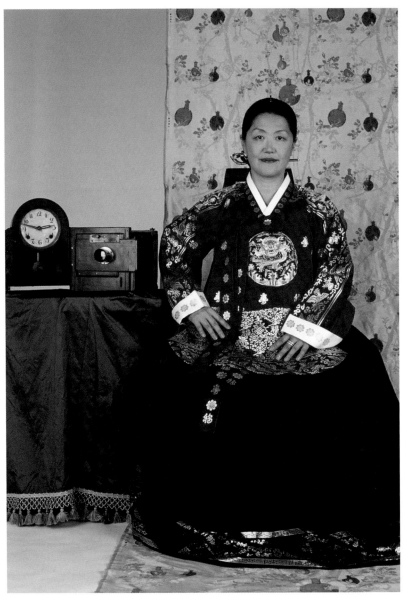

Project for Money Reformation (Empress Min) 2003 C-Print 120x83cm

Project for Money Reformation (Na Hae Suk) 2003 C-Print 120x83cm

게이(무슈버터플라이) 그리고 레스비언
Gay(Monsieur Butterfly) or Lesbian

국가 인권위원 주관 "눈 밖에 나다"전에 나는 무슈 버터플라이Monsieur Butterfly로 참여 했다. 20세기 몸에 대한 다양한 담론들이 무성 했었다면, 그 담론들에 힘입어 자신의 성 정체성을 숨기거나 억압하던 이들이 자신을 드러내기 시작했다. 한국에서의 21세기는 그들, 게이 또는 레스비언들이 자신의 성 정체성을 적극 '드러내기'를 실현해 내는 시대이어야 한다.

내가 90년대 몸에 대한 담론들에 심취하고, 섹슈얼리티에 도전하게 되었을 때 자연스럽게 '게이'와 '레스비언'에 관심이 쏠렸었다. 그들의 '몸의 이야기', '차이의 이야기'에 내 가슴이 아팠었다. 몸의 차이가 차별의 이유가 되어서는 안된다고 생각했다. 무슈버터플라이 Monsieur Butterfly와 레스비언 결혼식Lesbian Wedding은 내가 그들을 차별하지 않겠다는 내 마음의 표현이다. 그리고 그들의 성 정체성에 대한 동의이기도 하다. 몸이 말하고, 몸이 욕망하고, 몸이 정신을 뛰어 넘게 되는 그들만의 몸 현실을, 어찌 고정관념으로 단죄해야 한단 말인가?하는 이 같은 생각에 그들을 시각화 하는 작업은 당연히 미친년프로젝트Mad Women Project에 같이 연대해야 한다고 생각했다.

2003(B) - Mad Women Project
Gay(Monsieur Butterfly) or Lesbian

The National Committee of Human Rights Photography Exhibit-
"To Be On The Outside"

I participated in the "Monsieur Butterfly" project before the exhibit, "To Be On The Outside,"which was sponsored by the National Human Rights Committee. With the advent of much discourse on the body in the twentieth century, many people began to come out of the closet, and began to openly assert their sexuality. The twenty-first century is an age when people are actively coming out. During the 1990s when I was absorbed in these discourses on the body, and while confronting sexuality I became naturally interested in gay and lesbians. It pained me to hear the stories of their discrimination. I thought sexual identity should not be a cause for prejudice. Participating in the "Monsieur Butterfly"project was my way of showing that I would not discriminate. It is also an expression of empathy for them. Why must their language, desire, and the reality of their body be subject to societal prejudice? It is in this vein that I decided the photographs of these people must be included in the Mad Women Project.

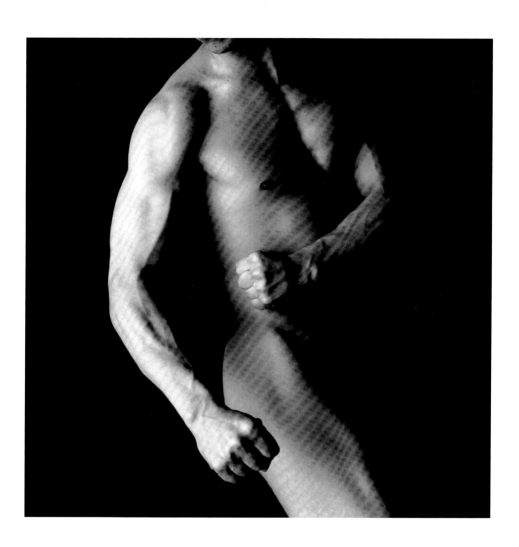

Monsieur Butterfly 2003 C-Print 120x120cm

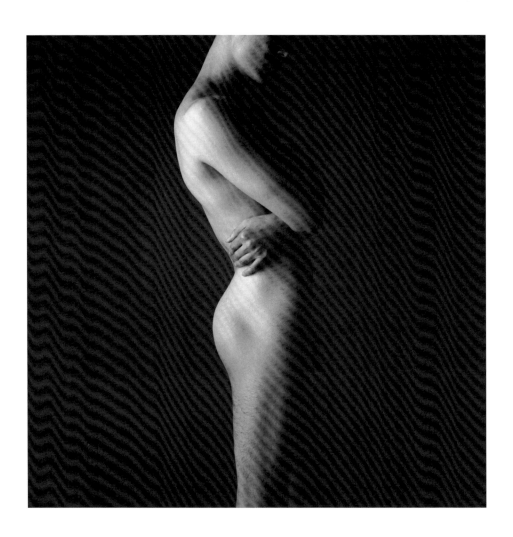

Monsieur Butterfly 2003 C-Print 120x120cm

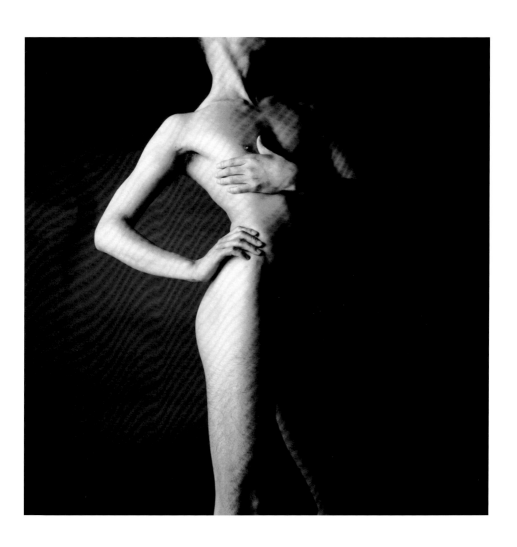

Monsieur Butterfly 2003 C-Print 120x120cm

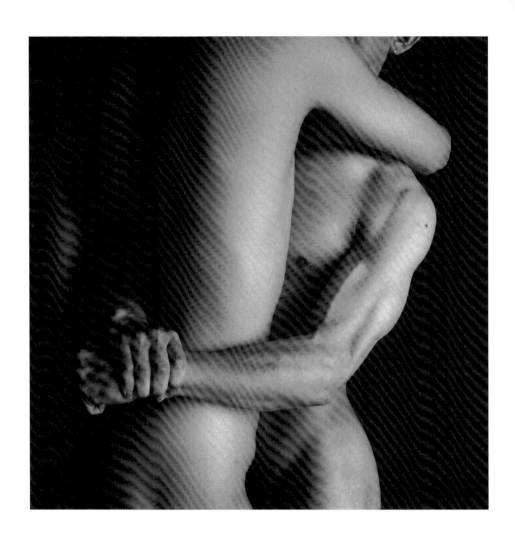

Monsieur Butterfly 2003 C-Print 120x120cm

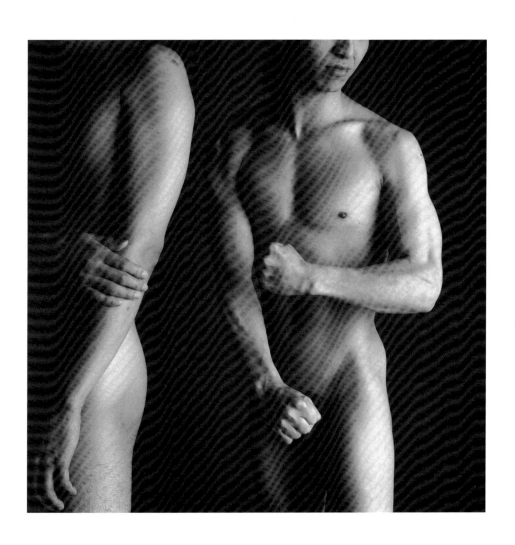

Monsieur Butterfly 2003 C-Print 120x120cm

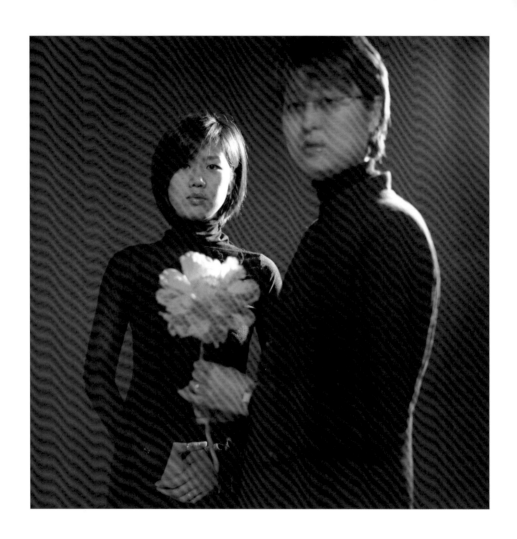

Lesbian Wedding 2003 C-Print 60x60cm

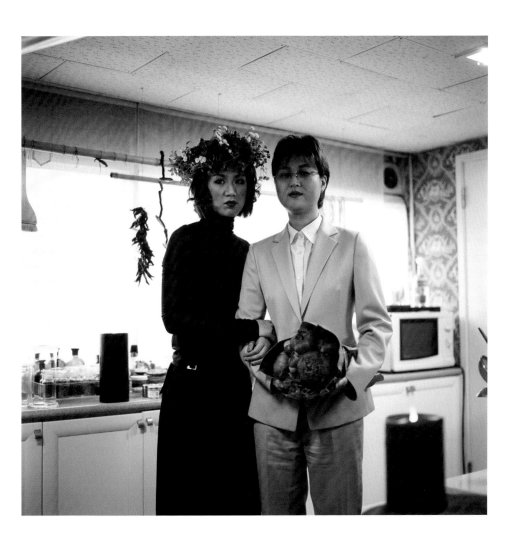

Lesbian Wedding 2003 C-Print 60x60cm

2004(A) – Mad Women Project

헤이리 여신 우마드^{WOMAD}
WOMAD, Goddess In the 21st Century

우마드*WOMAD*란?

「여성신문」에서 본 한 기사가 내 눈을 끌었다. 삼성경제연구소에서 김종례라는 경제학자가 펴낸 책 "여성시대의 새로운 코드 WOMAD"를 소개한 기사였다. 저자의 21세기 대안적 경제개념을 제시하는 새로운 논리였다.

끊임없이 떠돌며 사는 유목민*Nomad*들의 삶의 양태를 긍정, 21세기 경제구조가 지양해야하는 논리 제시. 즉, 삶의 터전을 정하지 않고 자유로운 이동을 하며 미지에서 살아남는 유목인들의 속성과 여성들이 결혼을 위한 시집살이, 그 낯선 곳에서의 삶을 살아내는 속성을 다국적 기업화 되어가는 세계경제구조, 국가의 경계*Borderline*조차 모호하게 허물어져 가는 21세기적 양상들, 곧, "여성시대의 새로운 코드, "우마드*WOMAD*"적 재해석으로의 경제논리.

난 이 'WOMAD'는 여성*WOmen*과 유목민*noMAD* 두 단어를 합성시킨 고유명사. 곧 '우마드'를 21세기 여신'의 이름으로 차용했다.

21세기를 끌어안을 지혜의 여신.
그녀에게로 다가서려는 나의 절절한 몸짓이 시작되었다.

꿈을 꾸었다.
갑작스레 돌풍이 헤이리를 휩쓸었다. "토네이도*Tonado*"는 아닌 것 같은데...
신비한 소리가 마음을 잡아끌어 나는 끌려갔다.
2004년, 내 마음 속을 순례하던 여신 "우마드*Womad*"가 파주 헤이리에 출현한다.

돌풍은 사방으로 갈려져 네 기둥을 이룬다.
그 네 기둥은 네 여신으로 변하고 있었다.

동쪽, 생성과 생산을 주관하는 "풍요豐饒의 여신", 서쪽, 사랑과 욕망을 재현하는 "사랑의 여신"
남쪽, 정의를 위해 모든 불의를 불태우려는 "분노忿怒의 여신", 북쪽, 타자他者의 아픔을 대신,

타자의 세계를 스스로 껴안은 "죽음의 여신". 이 네 여신이 나타났다. 그런데 갑자기 펑 소리가 났다.

놀랍고, 흥분되고, 반갑고, 드디어 올, 아니 이미 와 버린, 그녀...
그는 바로, 2004 헤이리의 여신, 21세기의 여신 우마드Womad"!

눈앞에 생성된 그녀의 공간. 그녀의 공간은 우리를 부르고 있다.
그 속으로 내가 들어간다. 그리고 너도 들어간다. 남녀노소 누구랄 것 없이 모두...
그들은 그녀를 만난다. 자기 안의 여신을 만난다.
그들은 품고, 치유 받고, 힘을 얻어, 가뿐하게 세상 속으로 흩어진다.
서로의 차이를 긍정하고 더러움도 깨끗함도 구분하지 않는 이해심과 넉넉함 그래서 더 풍요
로움을 지니는 풍요의 여신, 힘의 논리로 전쟁의 논리로 남성문화의 논리로 저질러 온 불의
들....그 앞에 폭풍 같은 질타로 꾸짖는 분노의 여신, 성적인 것 그 에로스Eros를 욕망 하는 것
은 부끄러운 것이라는 이데올로기, 그 억압해온 성을 자연스럽게 드러내 쾌락으로까지 극복
된 사랑의 여신, 에로스의 여신, 결국에는 스스로 몸을 내어주는 구원과 자비로, 모든 사람들
의 자아회복 시켜내는 죽음의 여신.
온 지구촌 이 땅 저 땅 금 그었던 경계가 허물어지고, 여신의 열기가 여기저기로 펴져 나가고
또 울려 퍼진다.

이성/감성, 논리/직관, 남성성/여성성, 선/악, 아름다움/추함, 높고/낮음, 사랑/쾌락
옹졸함, 편협함, 독선, 폭력 그 모든 이분법들이 깨지고 뒤집힌다. 난장판, 도약의 춤판들이
일어난다. 저 멀리 앞 산 그 밑 개울가에 무지개가 떠오른다. 선들바람 불고 비파소리 들리더
니 갑자기 와자지껄... 아이들이 몰려오고 있다.

많은 인류학적 보고서가 증언하듯이 태고적 인류사회는 많은 경우 모계사회 형태를 띄웠다

한다. 그러나 남성중심의 집단체제로 신화를 재구성, 전파하며 모계사회를 전복시켜 온 인류역사는 오늘의 지구현상을 이루어 냈다. 그런데 그들의 신화 심연에는 최고의 신을 여신으로 간주하는 작은 편린들이 숨어있다. 나는 이러한 여신들의 이야기에 흩어져있는 이야기를 귀담아 들어본다면, 가부장제만을 유일한 가치로 인정하고, 여성/남성 또는 여성성/남성성에 대해 편협한 시각을 유포시켜 온 인류역사를 다른 관점으로 해석, 또는 전복해봄으로 대안적 미래를 꿈꿔보려 한다.

여성인 내 안의 것들이 갖는 독특한 힘과 그 특성, 여신적인 것, 그것들로 오늘을 사는 우리들의 내면을 일깨울 수도 있지 않을까 하고 기대한다.

가부장제의 그 오랜 폭력과 정복, 억압과 규제의 역사들을 대조적인 여신들의 평화로운 공생, 책임과 자율, 그 트임의 세계로 바꿔 보는 꿈을 같이 꾸고 싶다. 경계를 허물고 진정한 자신을 만나기 위해 끊임없이 욕망 해 온 모든 사람들에게 여신을 경험시켜보려 한다. 이로써 우리 안에 얼어 붙어 있는 무수한 여신들의 목소리를 일깨우고, 나아가 올올이 감추어진 진실들을 들추어 낸다면, 오늘의 피폐한 사회구조와 몸살을 앓고 있는 지구현실을 회복시켜 낼 대안을 찾아 낼 수 있지 않을까?

삶의 풍요가 이루어지고, 죽음의 심연이 떠오르며, 사랑과 열정이 끓어 오르고, 분노의 태풍, 분노의 불길이 그 모든 것을 정화시키리라.

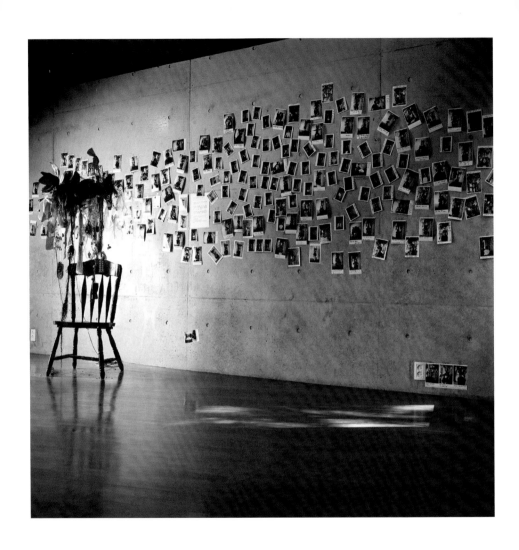

우마드 의식 Womad Ritual

우마드민서

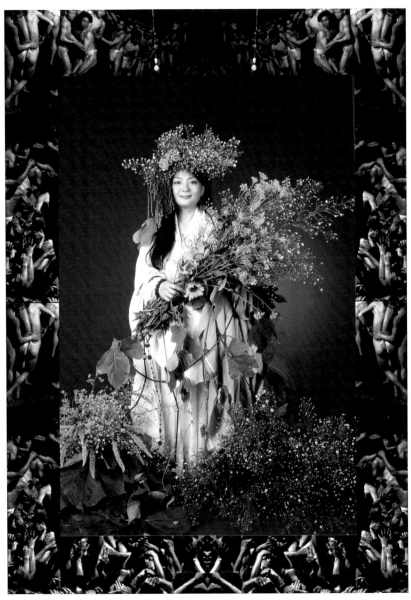

WOMAD - Goddess of Mother Earth and Fertility 2004 C-Print 170x120cm

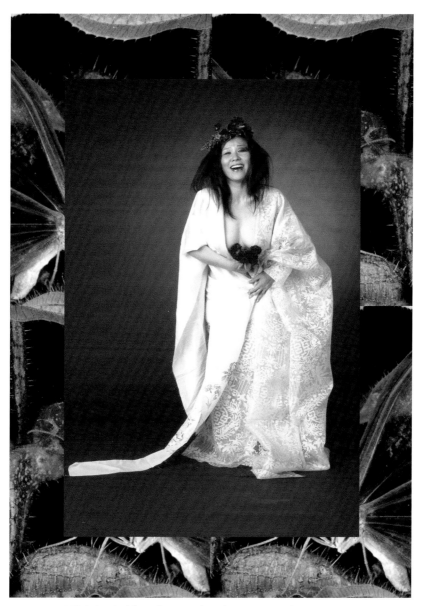

WOMAD - Goddess of Love and Passion 2004 C-Print 170x120cm

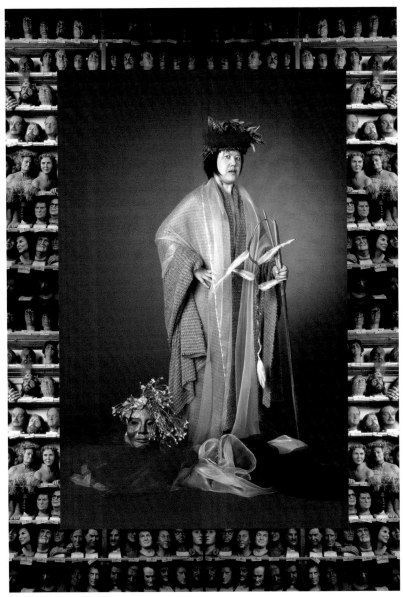

WOMAD - Goddess of Indignation 2004 C-Print 170x120cm

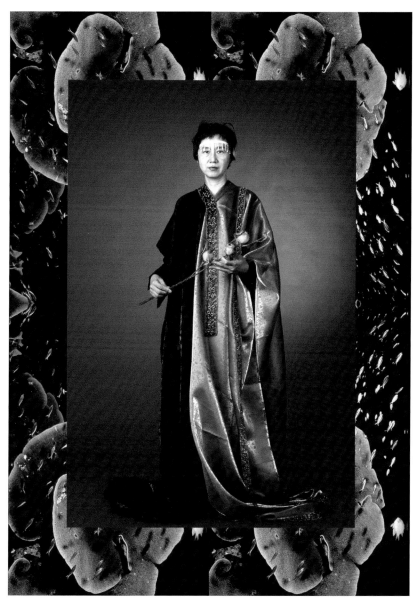

WOMAD - Goddess of Salvation and Death 2004 C-Print 170x120cm

WOMAD, Goddess In the 21st century

I hope for our here-and-now Goddess who could deal with uncommon symptoms on earth. Yea, Earth shows unsound ones.

We all recognize them but remark that it is not easy to find their counterplan, either.

Nevertheless, how could we all get absentminded?

Now I am going to Fantasy World...

Following the worries and ways for our offspring to live behind us...

* * *

Roaring Tornado is coming over all the way.

Unexpected and alarmed...

Pop! Pop! Pop! Pop! We hear four rolls of thunder, and then see four pillars soared skyward.

Chatter— chatter— chatter—

Someone cries out...

"The pillars soared, they are the "Goddess"... "

They are the very WOMAD, our goddess for this 21st century—

Who are waited so long— no, longed for to appear...

Who will save us from the disaster on earth...

They appeared... Every man crowds.

Gaia, goddess of Mother Earth and Fertility to create and produce all things from the east...

Eros, goddess of Love and Passion to accept its desire from the west...

Erinyes, goddess of Retribution to burn all injustice on earth from the south...

Ker, goddess of violent Death to hold for others' world and their pain from the north...

Encircled with these four goddess, WOMAD rises above all.

WOMAD...! Goddess in 21st century!

Come! Come... This way...

What is a "WOMAD"?

One day, an article from the Women's News caught my eyes. The article introduced a book, "WOMAD, a new code of women's age" written by Kim, Jong-Rye, an economist from Samsung Economic Research Institute. There was a new logic which suggests the alternative economic concept for the 21th century. I got a hint there.

I affirmed a "nomad" and his life style fit for the very 21st living and its economic structure. First, the nomads travel from place to place rather than living in one place all the time and roam around whole world and venture into the unknown and survive anywhere. Second, women's wedding leads to her new and strange life tuned in to her unfamiliar married world and they all learned to survive from her own wilderness.

I catched a point between the nomads' life and its nature and women's. Also I could read off a worldwide economic structure multinationalized and that gives way their own national borderline. There was a "NOMAD in the 21st century" theory. And then, I develope to another theory, "WOMAD in the 21st century" from another worldwide women's married life and its structure. I say, "I adopt this WOMAD as Goddess of the 21st century, from WOmen and noMAD."

2004(B) – Mad Women Project

오사카와 도쿄의 페미니스트들
Feminist in Osaka and Tokyo

1980년대는 일본 여성운동의 전성기였다. 이 7, 80년대 "Japan Women's Lib"는 오늘 일본 여성들에게는 화려했던 과거다. 사실 그 시대를 회상 하는 사람과의 만남을 통해서, 내가 오늘의 일본여성들 그 현장을 만날 수 있었다. 그들은 새로운 패러다임을 꿈꾸고 있었다. "미친년프로젝트 오사카, 도쿄(Mad Women project Osaka, Tokyo)"는 그녀들의 현재, 그녀들 내면, 이시대의 트라우마(Trauma) 적 재현이었다.

2003년 일본 오사카(Osaka)에서의 박영숙의 "미친년프로젝트(Mad Women Project)"전은 그 전시기획을 추진한 일본 NPO '아츠아폴리아'의 나가니시 미호(Nakanishi Miho) 와 아야 갤러리(Aya Gallery)의 협조를 통해 가능했다.
2002년부터 시작된 재팬 위민스 리브(Japan Women's Lib)의 주체들이 한국을 방문, 한국 여성문화예술기획(여문)의 미술팀과의 만남이 그 첫 출발이었다. 그 이후 '여문'이 주관 진행한 "제 2화 한국여성미술제" –동아시아전-(2001년)에 일본 퍼포먼스 아티스트인 Ito Tari가 참여했다. 그녀는 적극적으로 나의 개인전을 추진, 진행 시켜냈다. 2003년 오사카의 아야 갤러리에서 드디어 "미친년프로젝트(Mad Women Project)"전이 실행되었다.
그 전시는 심포지움과 함께 워크샵도 구성되었었다. 그 워크샵은 '아츠아폴리아'에서 촬영제작을 지원하여, 그녀들이 '미친년'이 되어보는 방식으로 진행되었다. 그녀들은 '미친년'이 되어보는 경험이 치유적이었다고 하며, 그 공감 프로젝트 진행에 큰 보람을 느끼는 것 같았다. 그때 그 작업들이 "경계에 선 여성들(Women On The Borderlines)"전으로 도쿄 에이. 알. 티 갤러리(Tokyo A.R.T Gallery)에서 전시되었다.

뒤 이은 "미친년프로젝트 도쿄"도 도쿄 페미니스트들이 주관하는 경계에 선 여성들(Women On The Borderlines)/Tokyo A.R.T Gallery전으로 그들의 워크샵 프로젝트로 협조진행에 의해서였다. 전시와 심포지움을 주관한 일본여성들은 이 워크샵에 참여, 스스로 연기하며 매우 어색해 하면서도 다 해 냈다.

일본 문화가 배경이 되는 "일본미친년" 촬영은 쉽지 않았다. 왜냐하면 짧은 시간에 일본만의 문화적 트라우마를 이해 한다는 것이 쉬운 일이 아니기 때문이었다. 일본여성들의 내 앞에서 마음놓고 그녀들의 내면적 트라우마를 드러내기 또한 어려운 일이었을 것이라 짐작되기도 했었다. 다만 Mad Women Project Japan 은 그들의 최대한의 '성의'와 뜻을 같이 하겠다는 '의지'들의 결실이었다.

Osaka에서의 첫 작업은 Japan Women's Lib의 주체들인 Miki Soko 상과 Fuji상의 초상기록으로 부터 출발했다. 다음에는 각 참여자의 자아정체성의 스토리를 듣고 재현하기 시작했다. 오사카 참여자들은 21세기에 일본여성들이 처한 각자의 사항, 그 각각의 네러티브가 드러내어졌다. 조울증에 빠질 수 밖에 없는 사운드 아티스트 유코, Aya상의 기모노에 얽힌 이야기, 오키나와 정체성을 갖은 아버지와 Japan Women Lib의 주체였던 오사카 공무원인 엄마, 그 두 사이의 딸이 겪는 이야기 등등. 그 모든 여성들의 삶의 현장사항들은 힘겨워 보였다. 오사카 작업은 한국작업과 결코 같지 않지만 또 다른 맥락으로 연장선에 있었다.

Tokyo 작업 역시 오사카 작업경험과 다르게 접근되었다.
우리시대를 살아가기 위한 여성들의 그 다양한 현장. 21세기를 살아내기 위한 욕망. 그 욕망들의 실체에 대비되어 상대적 좌절을 느끼는 도쿄의 여성들의 '살아내기'재현 그것이었다. 실제로 거식증 환자가 있었고, 폭식증을 대신 연기한 서경식씨 부인 같은 리더들도 참여 했다. 육아로부터 피할 길 없어 자아를 잃고 허덕이던 중년여성, 그리고 하루에 세 가지 일을 해도 절대 빈곤층에 놓이는 한국계 페미니스트, 21세기 여성으로 살아가며 겪어야 하는 그 Trauma적 요소들은 이 시대의 복잡성이 고스란히 드러내어졌다.

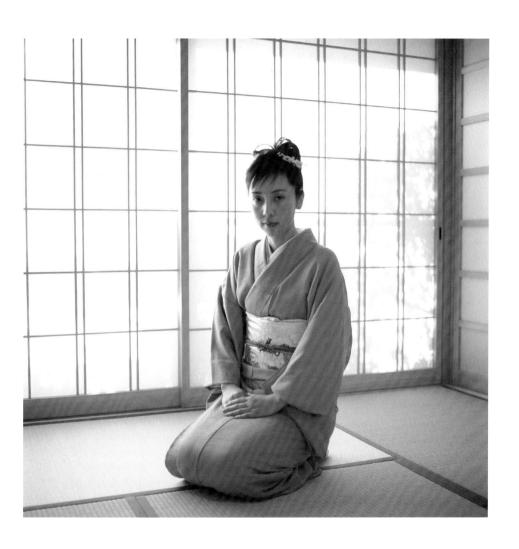

Feminists in Osaka 2004 C-Print 120x120cm

Feminist in Osaka and Tokyo

The 1980's were the peak of the Japanese women's movement, which is now history. It became possible for me to meet the Japanese woman of today through my encounter with the people who remembered those times. They were envisioning a new paradigm. "Mad Women Project: Osaka, Tokyo" was the reenactment of their interiorities, the trauma of this age.

The Mad Woman Project 2003, in Osaka was made possible with the collaboration of NOP artapolia's Nakanishi Miho and Aya Gallery. The visit by the leaders of the Japan Women's Liberation began in 2002, and their meeting with the artists'team of the Korea Women's Culture and Arts Planning was the first step. The Feminist Artist Network in Korea sponsored the second Korean Women's Art Festival in 2001 and Ito Tari, a performance artist from Japan who was a participant actively worked toward having my exhibit in Japan. The "Mad Women Project" took place in the Aya Gallery in 2003. This exhibit included a symposium and workshop. The workshop provided the funding for the "Mad Women Project"of Osaka. The participants professed that the experience of becoming a mad woman was quite healing, and felt an incredible satisfaction for creating the Joint Project. The results of that work were exhibited at Tokyo A.R.T. Gallery.

The next project, "Mad Women Project Tokyo,"also came about with the cooperation of Women On The Borderlines-/Tokyo A.R.T. Gallery. The Japanese women who took part in the workshops seemed to feel awkward, but managed to

Feminists in Osaka 2004 C-Print 120x120cm

act out the role.

The shooting of the "Japanese Mad Women" series in the backdrop of the Japanese culture was not easy, for it is not an easy task to understand the cultural trauma of the Japanese woman in such a short time period. I suspect it was also quite difficult for them to reveal their trauma to me. However, the "Mad Women Project Japan" was a fruitful result of their willingness to partake in the project.

The first part in Osaka began with the portraiture shoot of Miki Soko and Ms. Fuji, the leaders of Japanese Women's Liberation movement. Next, I listened to the participants' stories of self-identity and reenacted them photographically. That is how the circumstances and the narrative of the Osaka Women came to the front. The sound artist, Yuko, who was afflicted with manic depression; the kimono story related by Aya; the Okinawan father and the mother who was the leader of the Japanese Women's Lib, and their daughter's experience: all these women's lives appeared to be difficult. The Osaka project was by no means the same as the Seoul project, but a continuation.

I approached the Tokyo Project differently from the Osaka works. Tokyo was a city where diverse women showed their means of survival, and desire to live through the 21st century, and their despair in the face of the reality of their lives in Tokyo. There was an anorexic patient; the wife of Kyung Shik Suh, who was bulimic; a middle-aged woman who was struggling with childcare that was overwhelming for her; as well as a Korean feminist who worked at three jobs, but still could not overcome her abject poverty. The complexity of the traumatic lives of 21st century women revealed itself in its entirety.

Feminists in Osaka 2004 C-Print 120x120cm

Feminists in Osaka 2004 C-Print 120x120cm

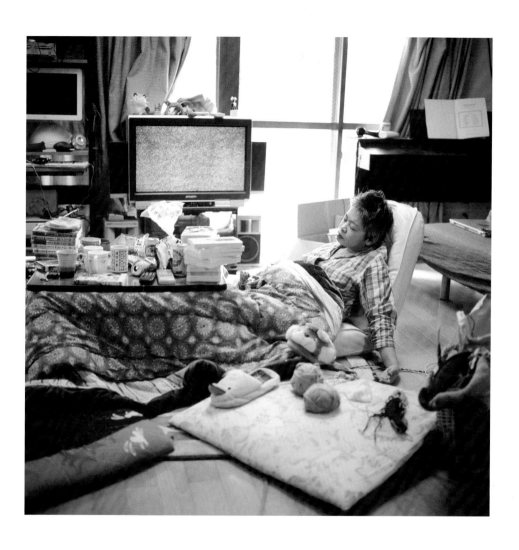

Feminists in Osaka 2004 C-Print 120x120cm

Feminists in Osaka 2004 C-Print 120x120cm

Feminists in Osaka 2004 C-Print 120x120cm

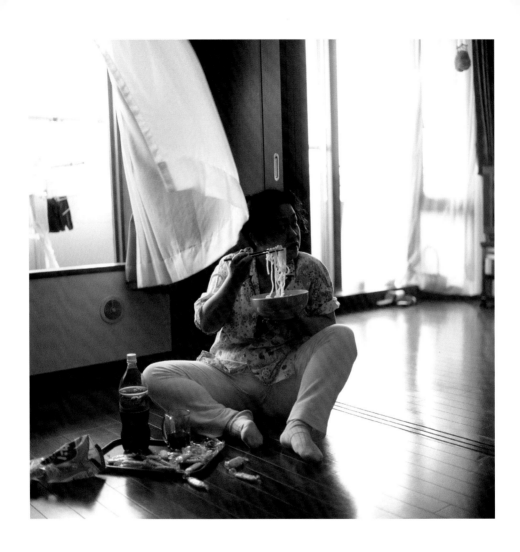

Feminists in Tokyo 2004 C-Print 120x120cm

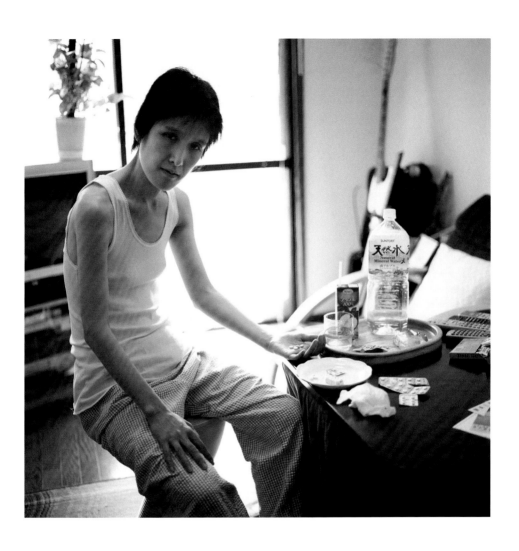

Feminists in Tokyo 2004 C-Print 120x120cm

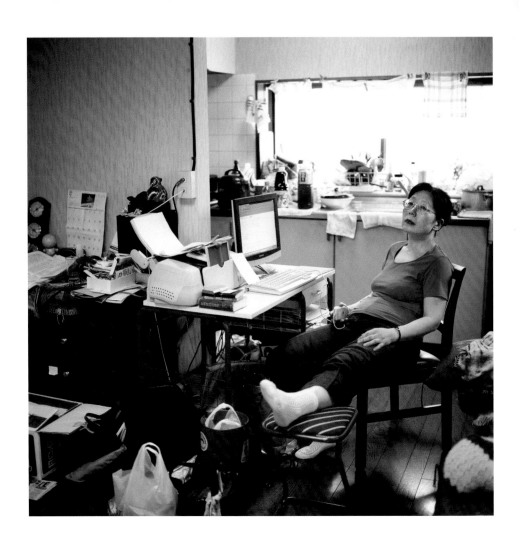

Feminists in Tokyo 2004 C-Print 120x120cm

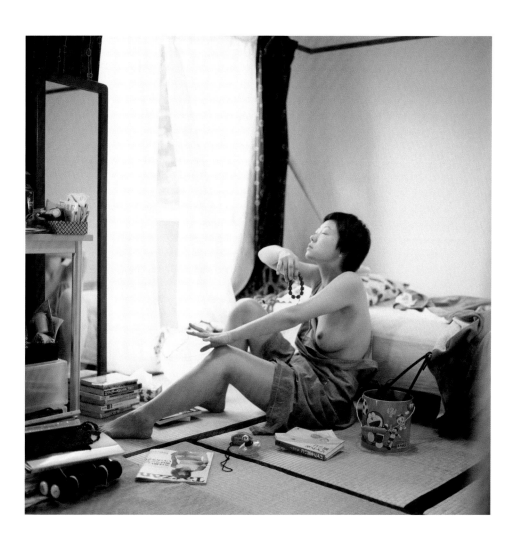

Feminists in Tokyo 2004 C-Print 120x120cm

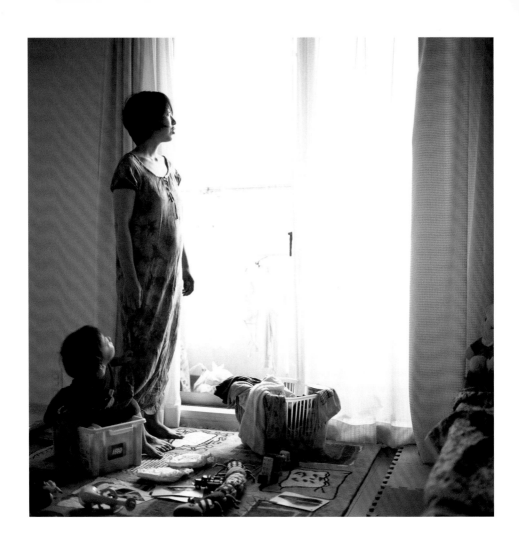

Feminists in Tokyo 2004 C-Print 120x120cm

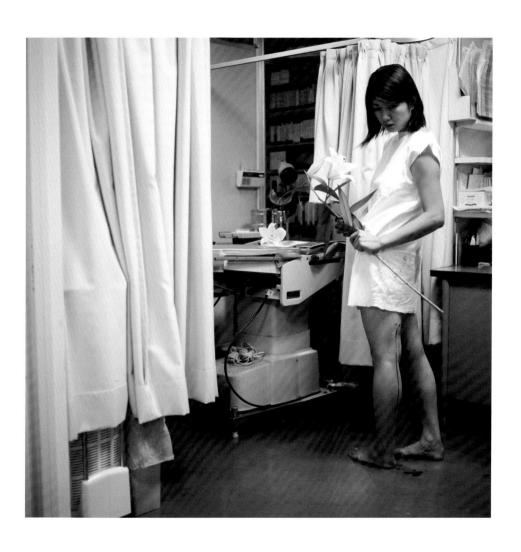

Feminists in Tokyo 2004 C-Print 120x120cm

2005(A) – Mad Women Project

꽃이 그녀를 흔든다
A Flower Shakes Her

꽃들에는 전설이 있다.

그 모든 꽃의 전설은 슬프다.

서양의 꽃 물망초 꽃말은 '날 잊지 말아요' 라고 한다.

우리나라의 며느리밥풀 꽃에 담긴 전설, 그 전해 내려 온 이야기 글 모두가 슬프다.

제사 밥 짓다 떨어진 쌀 두 톨을 아까워 입안에 넣은 며느리, 그 장면을 본 시 어머니는 며느리를 구박했다. 신성한 것에 손 댄 며느리는 쫓겨나야 했다. 그 시대문화는 그랬다. 쫓겨난 그 며느리는 그 억울함을 안고 죽는다. 그 영혼의 한이 곧 "며느리밥풀 꽃"이다. 그 시대 여인들에게 어떠한 억압이 있었기에 그 같은 이야기들로 전해오고 있었는가를 생각하게 하는 텍스트이다. 이 같이 그 모든 꽃말들은 왜 슬퍼야 할까?

또 꽃을 보통 여인에 비기는 것이 문화이다. 아름답다. 연약하다. 누군가를 기쁘게 한다. 하며...나는 그렇게 꽃과 여인을 그 어떤 대비구조로 다루어지는 문화가 거북하다.

이 모든 꽃에 대한 개념을 나는 전복시키고 싶었다.

꽃의 본질에 대한 개념을 새롭게 대체해야 한다는 생각에서였다.

그런 생각들이 이 작업 "꽃이 그녀를 흔든다 "이다.

땅이 미치지 않고 어찌,
꽃을 피울 수 있겠는가

여자의 몸에서 올라오는 광기
여자의 몸에서 올라오는 꽃
광기가 꽃을 피게 한 다
이것이 바로 세상에서 가장 아름다운 생산
땅 속에 억눌린 채 숨어 있던 영혼의 열림
바로 개화다

여자가 미치지 않고 어찌,
노래를 하고, 춤을 추겠는가
보라, 저 여자가 노래하고 춤춘다
땅이 미쳐 저 꽃이 핀다

(김혜순의 시 '꽃이 그녀를 흔들다')

A Flower Shakes Her

"If earth is not mad"

If earth is not mad,
How can it bloom flower.

The madness rising from woman's body
Is flower rising from her body
Madness bloom flower
This is the most beautiful birth
Opening of soul
Hidden, oppressed under Earth
That is opening of flower

If woman is not mad,
How can she sing and dance
Look,
That woman sings and dances
That flower is blooming
From the madness of the Earth

Every flower has its legend.
But the story flowers have is sad.
A western flower, 'myosotis' is a 'forget-me-not'.
The name of 'a forget-me-not' derived from the story; loved one died and a

woman missing him kept the flower for her entire life.

In Korea, there is a legend of 'a forget-me-not', too.
A brother and a sister went out to find medicinal herbs for her sick mother.
However, the sister had an accident to death on a cliff and a flower on the spot
didn't fall off after summer. It made the flower to call 'a forget-me-not'.

 Moreover, there is a story about a kind of 'Rose Cowwheat'; one soul with deep
sorrow was reborn to a flower.

A woman ate two pieces of fallen rice on the ground for a sacrificial day and then,
her mother-in-law saw it and severely smashed her for 'sacrificial rice.' She died
there and her soul went up to heaven. She became a kind of 'Rose Cowwheat'.

These sad legends made me to think what kind of suppressions the women had.
Why do all flower language have to be sad?
Generally flowers are compared to women. Weak. Said flowers made someone
else happy….
I am uncomfortable the culture dealing flowers and women to a certain
comparison structure.

I wanted to turn over the concept of flowers.
I thought I have to transform the concept of flowers newly.
These thoughts are the the work `Flowers Shake Her.`

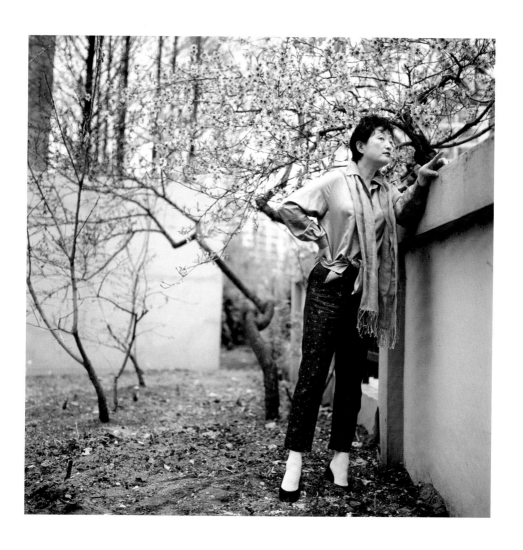

A Flower Shakes Her 2005 C-Print 120x120cm

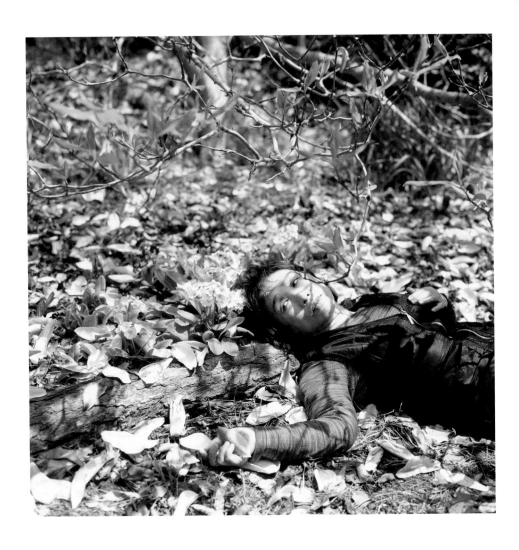

A Flower Shakes Her 2005 C-Print 120x120cm

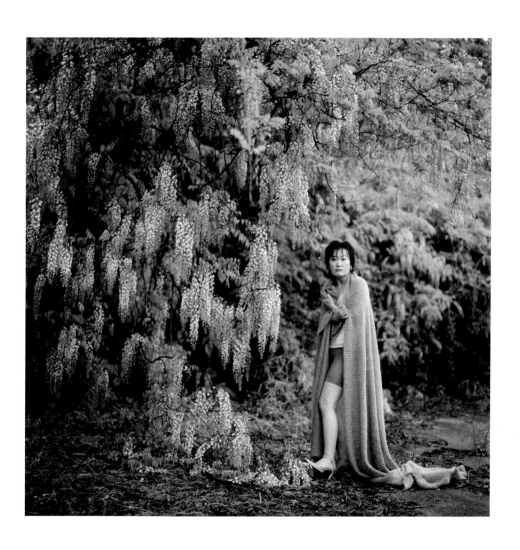

A Flower Shakes Her 2005 C-Print 120x120cm

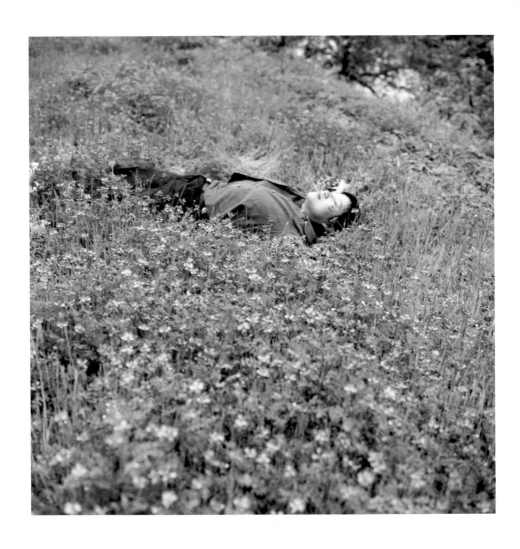

A Flower Shakes Her 2005 C-Print 120x120cm

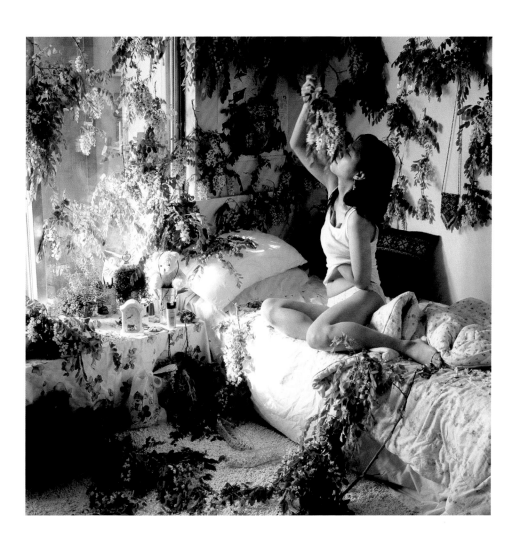

A Flower Shakes Her 2005 C-Print 120x120cm

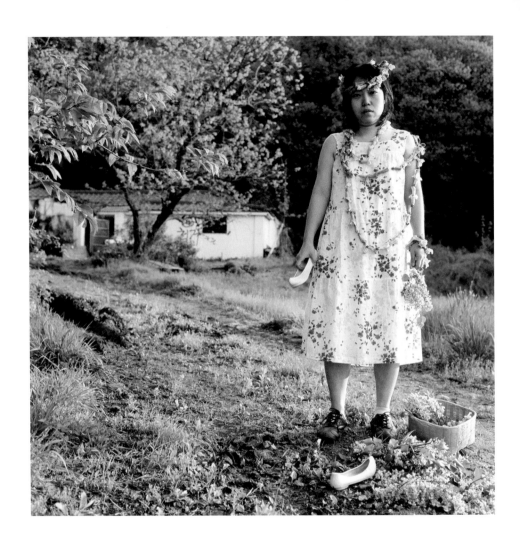

A Flower Shakes Her 2005 C-Print 120x120cm

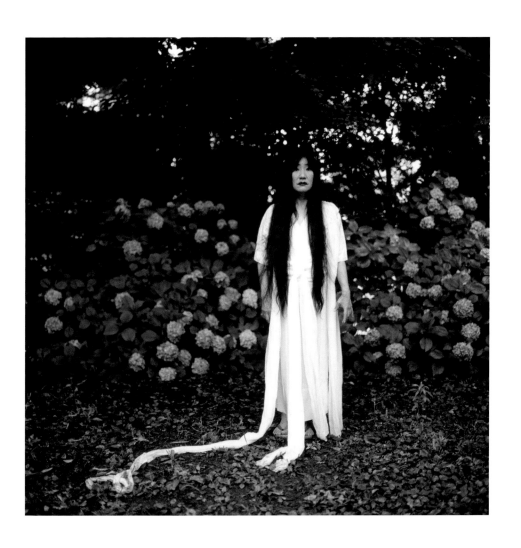

A Flower Shakes Her 2005 C-Print 120x120cm

A Flower Shakes Her 2005 C-Print 120x120cm

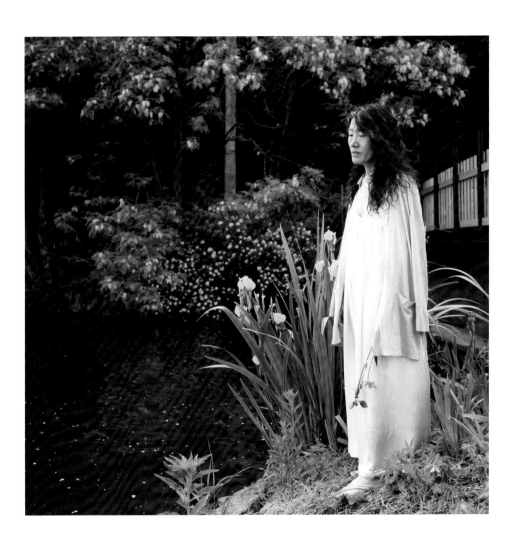

A Flower Shakes Her 2005 C-Print 120x120cm

2005(B) – Mad Women Project

내 안의 마녀 / The Witch Inside of Me

그녀들은 '자기 안의 마녀'를 감추어야 했다.
감추고 또 감추어도 드러나는 발광
감추고 또 감추어도
끝없이 고개를 쳐드는 마녀.

이제 우리는 '내 안의 마녀'를 거침없이 맞아들이자
잃어버린 직관력을
잃어버린 따뜻함을
잃어버린 포용력을
잃어버린 에로스를
잃어버린 감미로움을

그것은 "미친년" 그녀의 것
그녀의 것이지만 나누어야할 것
더 풍성해져야할 것
너와 나, 모두에게 발굴되어
세상천지를 놀래 키게 될 것.

The Witch Inside of Me

They had to hide "the witch within them selves".
They hide and hide
But madness reveals
They hide and hide
But witch raises her head

Now let us accept "the witch within me" with out restriction.
Lost intuition
Lost warmth
Lost tolerance
Lost Eros
Lost sensuality

They are hers, "the mad women".
They are hers, something to share
Something to become fuller
Something discovered by
You and me and make
Whole world, heaven and earth surprise.

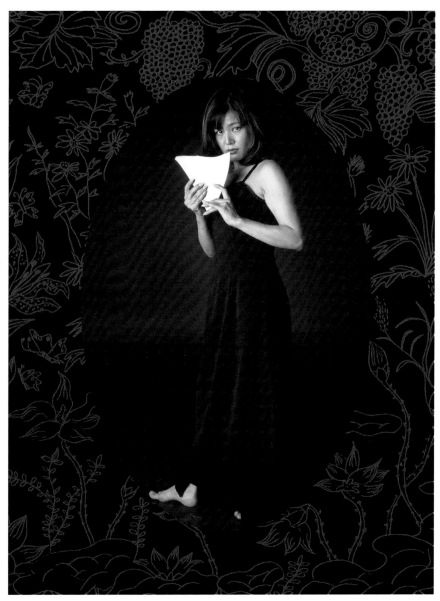

Witch Within Me 2005 C-Print 170x127cm

Witch Within Me 2005 C-Print 170x127cm

Witch Within Me 2005 C-Print 170x127cm

Witch Within Me 2005 C-Print 170x127cm

Witch Within Me 2005 C-Print 170x127cm

1981 - 36명의 포트레이트
Portraiture of 36 Friends

1979년여름, 나는 인물사진을 기록하기 시작했다. 이 기록은 기억을 위한 것도, 추억을 위한 것도 아니었다. 그 기록은 나 자신을 돕기 위한 것 이었고 나를 다시 일으켜 세우기 위한 것이었다.

39살의 아는 유방암이라는 판정에 두 다리가 휘청거려 주저앉을 것 같았다. 39년을 뒤 돌아 보게 했다. 내가 뭔가 그럴 듯 한 누구 같은 내가 되려 그간 달려왔는데, '너도 별 것 아니었구나' 싶었다.. 수술실 입구에서 ' 수술 도중 죽을 수도 있으니 하며 내 삶도 여기까지 였구나' 싶어 슬펐다. 철 없이 꿈만 많던 나 …

벌서 40대라는 내 나이 앞에서 나를 되돌아보는 때 였던 것이다.

내 주변의 인물들을 떠 올려 보았다. 그들 모두가 뭔가를 이루어 내었는데 나는 아직도 였다. 무사하게 퇴원 수속 밟아 집에 돌아 왔다. 집 천정이 올라갔다 내려갔다 했다.

천정을 뚫어지게 바라보는데 거기에 떠오른 존재들이 있었다.

'의미 있는 삶'을 '의미 있는 나이'로 오늘을 이루어 낸 존재들이 보였다.

교수, 시인, 소설가, 작곡가, 성악가, 연극배우, 농구선수, 화가, 무대 연출가, 연극 의상디자이너, 패션디자이너, 그들 각자는 이미 자기정체성이 확립된 존재들이었다. 부러웠다. 존경스러웠다.

그들을 기록하자 하는 마음을 먹었다.

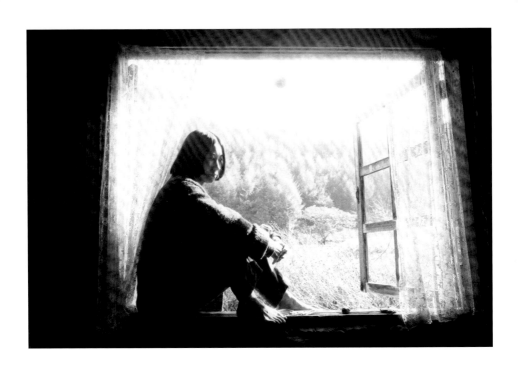

Portraiture of 36 Friends 1981 Gelatin Silver Print 40.64x50.8cm

Portraiture of 36 Friends 1981 Gelatin Silver Print 40.64x50.8cm

Portraiture of 36 Friends 1981 Gelatin Silver Print 40.64x50.8cm

Portraiture of 36 Friends 1981 Gelatin Silver Print 40.64x50.8cm

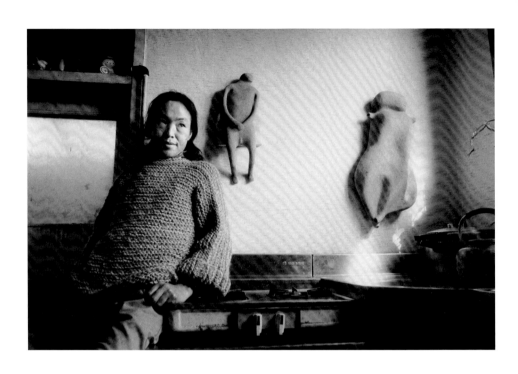

Portraiture of 36 Friends 1981 Gelatin Silver Print 40.64x50.8cm

Portraiture of 36 Friends 1981 Gelatin Silver Print 40.64x50.8cm

Portraiture of 36 Friends 1981 Gelatin Silver Print 50.8x40.64cm

Portraiture of 36 Friends 1981 Gelatin Silver Print 50.8x40.64cm

Portraiture of 36 Friends 1981 Gelatin Silver Print 40.64x50.8cm

Portraiture of 36 Friends 1981 Gelatin Silver Print 40.64x50.8cm

Portraiture of 36 Friends 1981 Gelatin Silver Print 40.64x50.8cm

Portraiture of 36 Friends 1981 Gelatin Silver Print 40.64x50.8cm

Portraiture of 36 Friends 1981 Gelatin Silver Print 50.8x40.64cm

Portraiture of 36 Friends 1981 Gelatin Silver Print 50.8x40.64cm

Portraiture of 36 Friends 1981 Gelatin Silver Print 40.64x50.8cm

Portraiture of 36 Friends 1981 Gelatin Silver Print 40.64x50.8cm

Portraiture of 36 Friends 1981 Gelatin Silver Print 40.64x50.8cm

Portraiture of 36 Friends 1981 Gelatin Silver Print 40.64x50.8cm

Portraiture of 36 Friends 1981 Gelatin Silver Print 40.64x50.8cm

Portraiture of 36 Friends 1981 Gelatin Silver Print 40.64x50.8cm

Portraiture of 36 Friends 1981 Gelatin Silver Print 40.64x50.8cm

Portraiture of 36 Friends 1981 Gelatin Silver Print 40.64x50.8cm

Portraiture of 36 Friends 1981 Gelatin Silver Print 40.64x50.8cm

Portraiture of 36 Friends 1981 Gelatin Silver Print 40.64x50.8cm

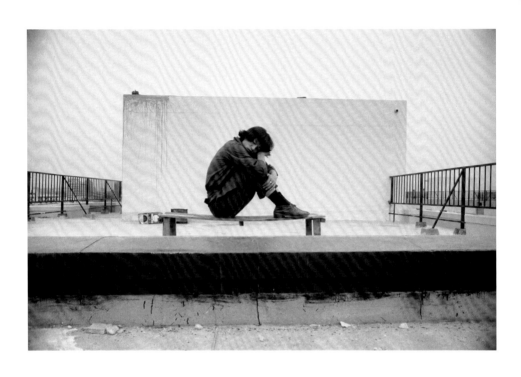

Portraiture of 36 Friends 1981 Gelatin Silver Print 40.64x50.8cm

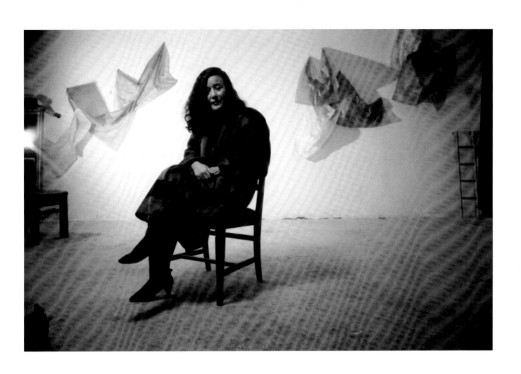

Portraiture of 36 Friends 1981 Gelatin Silver Print 40.64x50.8cm

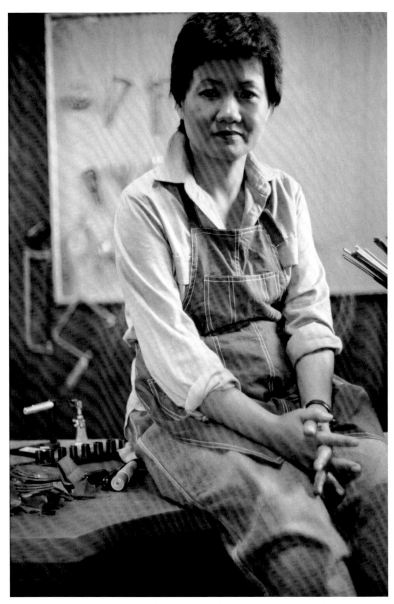

Portraiture of 36 Friends 1981 Gelatin Silver Print 50.8x40.64cm

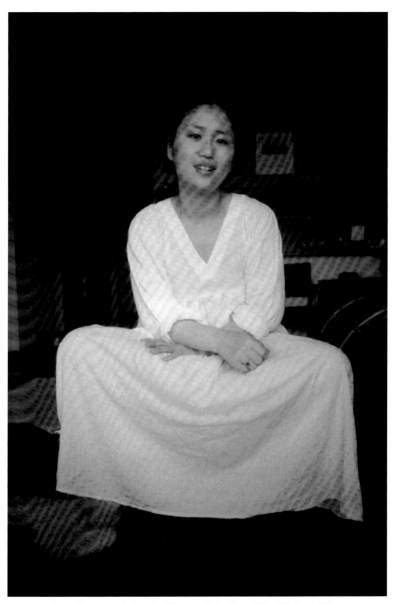

Portraiture of 36 Friends 1981 Gelatin Silver Print 50.8x40.64cm

Portraiture of 36 Friends 1981 Gelatin Silver Print 40.64x50.8cm

Portraiture of 36 Friends 1981 Gelatin Silver Print 40.64x50.8cm

Portraiture of 36 Friends 1981 Gelatin Silver Print 40.64x50.8cm

Portraiture of 36 Friends 1981 Gelatin Silver Print 40.64x50.8cm

Portraiture of 36 Friends 1981 Gelatin Silver Print 50.8x40.64cm

Portraiture of 36 Friends 1981 Gelatin Silver Print 50.8x40.64cm

Portraiture of 36 Friends 1981 Gelatin Silver Print 40.64x50.8cm

Portraiture of 36 Friends 1981 Gelatin Silver Print 40.64x50.8cm

여성 해방 시와 그림의 만남 Cross Encounter of Women Liberated Poets and Painters 전

또 하나의 문화와 연대하며 여성주의 개념을 함께 학습했다. 글쓰기와 이미지 구성하기였다. 페미니즘적 시는 우리들에게 텍스트였다. 가장 이미지적인 시가 김혜순의 시 였다.

김혜순의 시 "마녀 화형식"을 읽고 사진으로 표현한 작품 바로 '마녀'이다.
이 시의 마지막 행간엔 "몸 전체의 불길을 매단 채…"라는 구절이 나의 작업을 이끌고 있었다.

나는 서양의 역사에서 여성억압의 대표적인 사례였던 마녀들, 지혜롭고 창의적이며, 주체적인 모든 여성들, 그녀들을 그 시대는 그들의 질서에 따르지 않는다는 이유로 그들의 적대적 존재로 상정, 그녀들을 '화형'시켰다는 사실들을 듣고, 난 내 살이 부르르 떠는 것을 느꼈었다. 그녀들의 죽음을 떠올리며 나는 희생된 마녀들의 영혼을 불러내 그들을 위로하고 싶었다. 끌어 안아주고 싶었다. 치유해주고 싶었다.
마녀를 모델로 한 사진, 코스모스가 있는 풍경을 몽타주 방식으로 조합하여 미지이고 다른 시대였던 4차원의 세계와 오늘의 현실 차원과 중첩 시켜서 중세의 마녀를 20세기 세계로 초대하는 표현을 해내야 했었다. 포토 몽타쥬 형식에 담아내어 보았다.
이 작품은 페미니즘 사진형식을 구축하는데 큰 계기가 된 나의 대표작이 되었다.
이 작품은 1988년 "우리 봇물을 트자"/ "여성 해방 시와 그림의 만남"전이 페미니즘 아트의 효시가 된 전시다. 이 작업을 마치니 줄지어 5작품이 더 제작되어 나왔다.

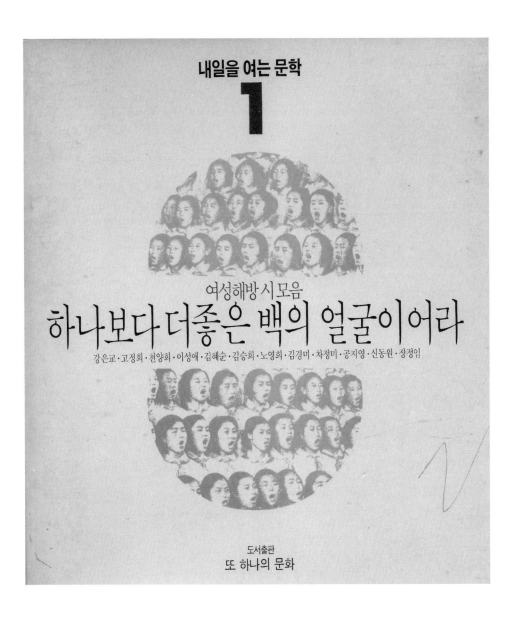

내일을 여는 문학

1

여성해방 시 모음

하나보다 더좋은 백의 얼굴이어라

강은교·고정희·천양희·이성애·김혜순·김승희·노영희·김경미·차정미·공지영·신동원·장정임

도서출판
또 하나의 문화

1988 여성해방 시 모음 "하나보다 더 좋은 백의 얼굴이어라" 책

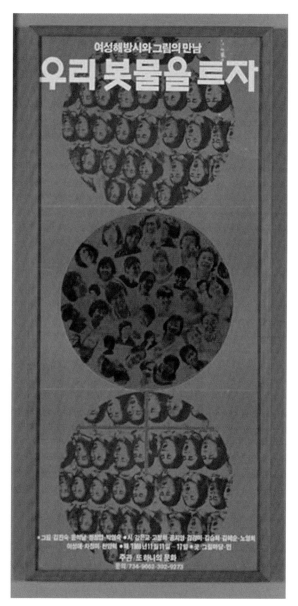

1988 여성해방 시와 그림의 만남 "우리 봇물을 트자" 포스터

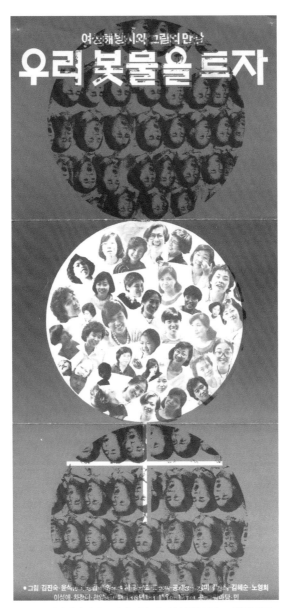

1988 여성해방 시와 그림의 만남 "우리 봇물을 트자" 리플렛 앞면

초대의 글

해방된 남녀사회의 실현을 위하여 일년 동안 서로
대화를 나누고 토론하고 또 창작으로 연결시키려
고민했던 글쟁이와 환쟁이들이 드디어 그 첫 결실을
세상에 내놓게 되었습니다.
이것이 이땅에 여성해방문화를 재촉하는
징검다리이기를 바라며 선생님과 함께 가는 동행의
기쁨을 나누고자 합니다.
오셔서 저희들의 손을 잡아주십시오.

한마당 (11일 (금) 19~20시)

여성해방 기원제 (제주 – 고석주)
시낭송과 그림마당 (시인 – 화가)
노래시 (또 하나의 문화 노래모임)
창과 해방춤 (박찬응)
뒷풀이 (다함께)

두마당 (12일 (토) 15~17시)

발제 : 텍스트와 이미지의 만남 (슬라이드쇼)
— 남성지배문화의 극복의 미학
정진국 (미술평론가)
사회/조혜정 (연세대, 사회학)

세마당 (16일 (수) 19~22시)

발제 : 남성문화와 가부장제
— [또 하나의 문화 4호]를 중심으로
최원식 (문학평론가)
미술에 나타난 가부장제, 남성성의 지배
성완경 (미술평론가)
사회/조옥라 (서강대, 사회학)
토론/장필화 (이대, 여성학)

1988 여성해방 시와 그림의 만남 "우리 봇물을 트자" 리플렛 뒷면

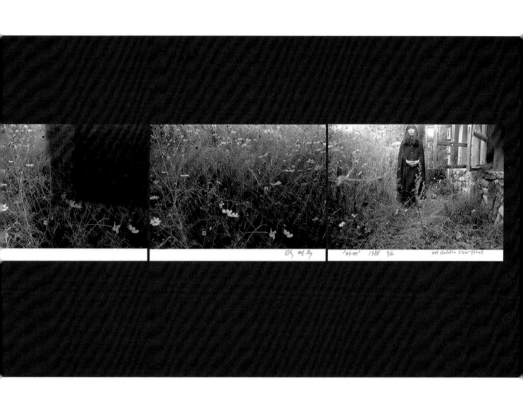

마녀 1988 Gelatin Silver Print 26.5x217.2cm

중세, '마녀사냥 ... 죽지 않아 ... 제머니으로 되다

마녀 1988 Gelatin Silver Print

마녀 1988 Gelatin Silver Print

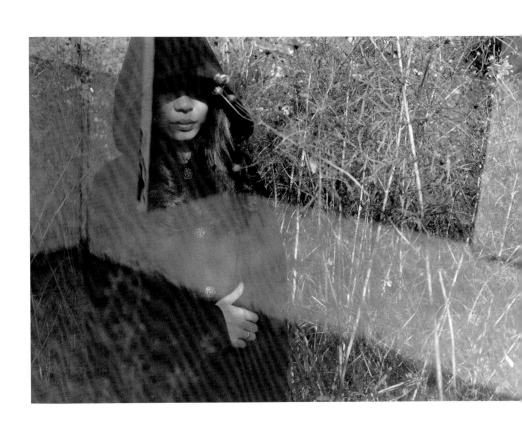

마녀 1988 Gelatin Silver Print

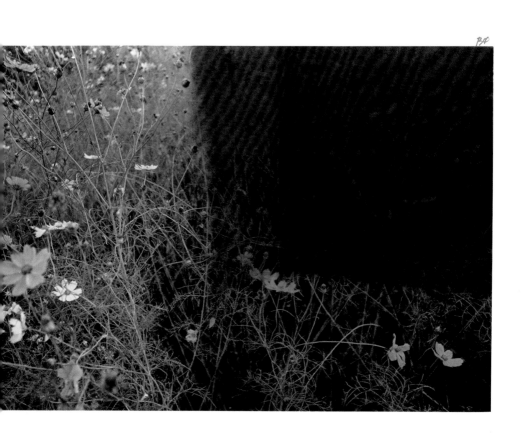

마녀 1988 Gelatin Silver Print

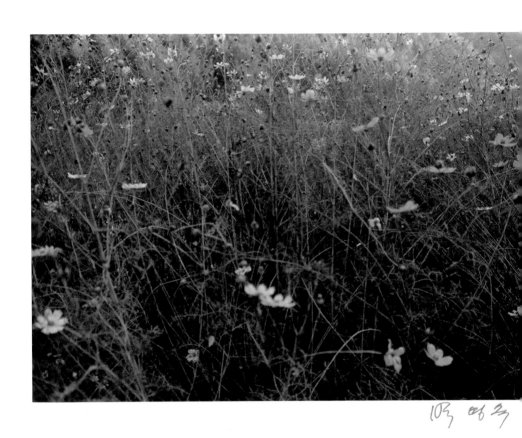

마녀 1988 Gelatin Silver Print

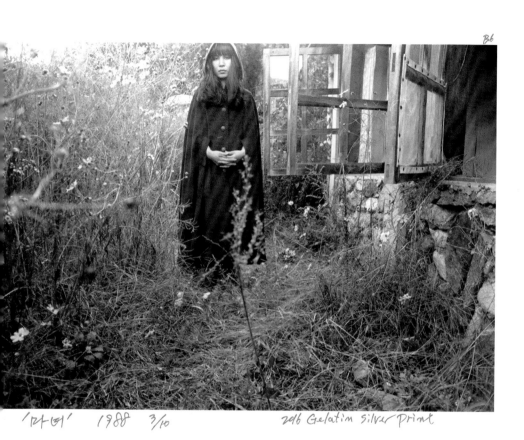

B6

'마녀' 1988 3/10　　　2a6 Gelatin silver Print

마녀 1988 Gelatin Silver Print

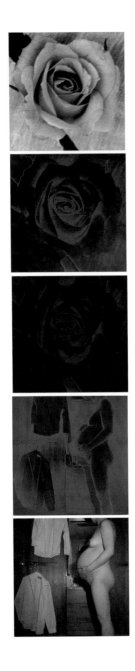

장미 1988
Gelatin Silver Print
133x25.5cm

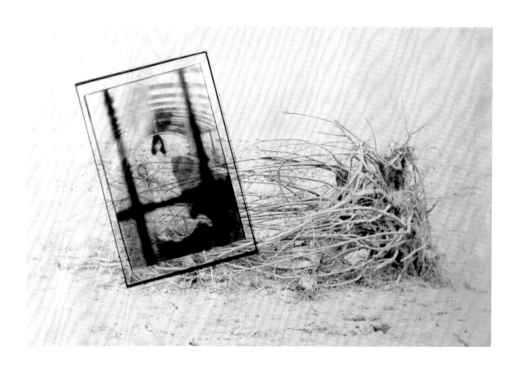

결혼 1988 Gelatin Silver Print 35x52.5cm

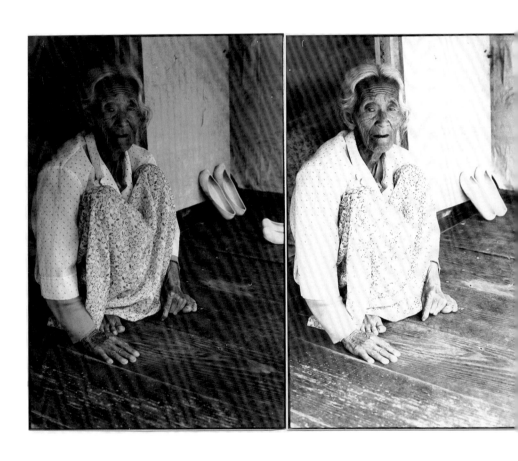

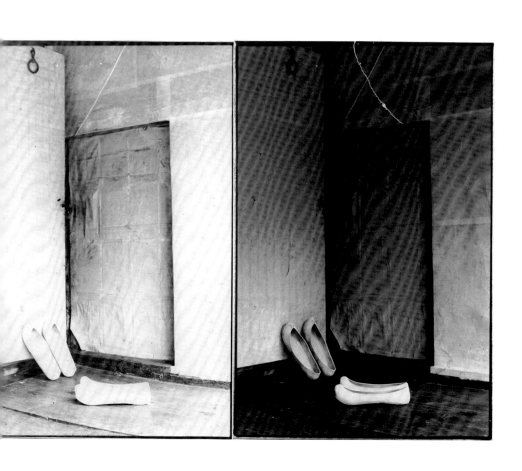

먼 길 떠난 할머니 1988 Gelatin Silver Print 25x67cm

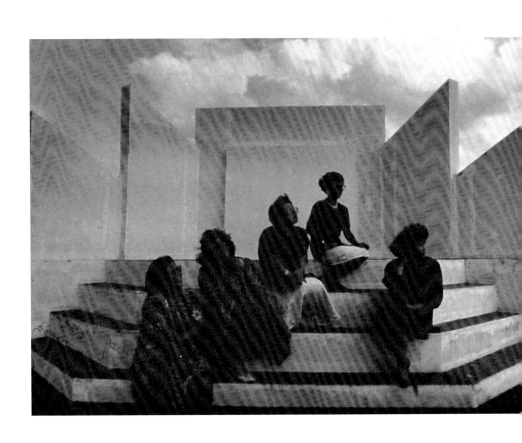

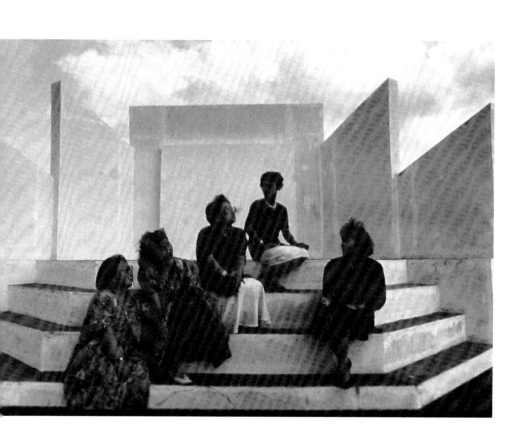

미래를 향하여 1988 Gelatin Silver Print 25 x71.1cm

1994 – '여성 그 다름과 힘'전

이제, 크신 어머니 자고 깨니

자궁을 생성이 그 본질이다. 하늘어머니가 지구를 창조 했듯, 여성의 자궁도 오늘의 생명을 창조한다. 지구의 창조, 자연의 창조...

남성들의 역사 문화는 자연을 극복하려는 의지의 역사이다. 문명이라 말하는 철학과 과학이 그리고 정치와 경제가 가치성을 중심으로 다루다 보니 그 모든 것들이 곧 남성의 역사를 이루어 냈다. 그 기록이 잘못 되었다로 읽히는 오늘이다.

그 '역사'가 이제 지구를 파괴한다. 지나친 연구로, 지나친 경쟁으로 …

　자궁이 그들을 부르고 있다. 자궁으로 돌아와 좀 쉬어 보라고. 자궁이 품어, 거듭 태어나게 하는 새로운 영분들을 섭취 해 보라고…

　사람들이 자궁에서 촉각, 청각, 후각, 미각, 시각으로 전해주는 경험, 그 자궁 경험으로 당신을 거듭나게 해 줄 것 같습니다.

　여기는 "크신 어머니의 자궁 속"입니다. 어서 오세요.

Audio and Visual / 35mm Slide Film 76cut

Collaboration Artists : Suknam Yun X Youngsook Park X Youngae Han X Young Kim

-Young Kim / Poem

-Suknam Yun / Fabric

-Youngae Han / Sound

-Youngsook Park / Visual Image

이제, 크신 어머니 자고 깨니 1994 Audio and Visual 35mm Slide Film / One of 76cut

이제, 크신 어머니 자고 깨니 1994 Audio and Visual 35mm Slide Film / One of 76cut

이제, 크신 어머니 자고 깨니

1994 Audio and Visual
35mm Slide Film / One of 76cut

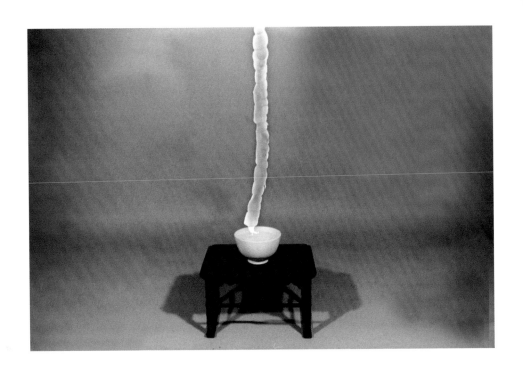

이제, 크신 어머니 자고 깨니 1994 Audio and Visual 35mm Slide Film / One of 76cut

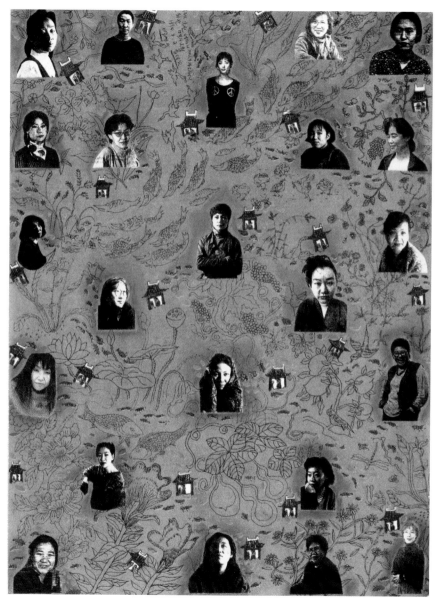

이제, 크신 어머니 자고 깨니 1994 Audio and Visual 35mm Slide Film / One of 76cut